靳埭強

的 郵票
設計

因 小 見 大

靳埭強 吳瑋 著

KAN

TAI

KEUNG'S

STAMP

DESIGN

萬里機構

目錄

序

因小見大

我上中學時就開始集郵，但我算不上是郵迷。當年考上廣州市第十三中學，文德路校門前有個小地攤，出售來自世界各地的郵票。可能是因為我喜歡欣賞圖畫，郵票中的圖案和插圖都很有吸引力，就開始集郵了。在廣州上學的四年裏，於香港打工的爸爸常寄信給我。信封上有印刷精美的郵票，於是我要求他幫忙收集各地郵票，這些都成為我珍貴的藏品。初中二年級那年的暑假，我申請到香港與父母團聚，集郵簿也是隨身帶着的行李，至今還留着這份少年時代的生活回憶。

來港定居後，我進入艱苦生活的年代。我當上裁縫學徒，工作時間長，失去了求學和生活的餘閒；集郵的興趣也漸漸淡去。但想不到十多年後，我成為郵票設計師；二十年後，我更偶遇一位真真

正正的郵迷！人生中很多意想不到的人和事，回想起來使人倍感珍惜。

我自小有當畫家的夢，但從未想過要做設計師，也不敢妄想設計郵票（當年香港郵票都是由英國人設計的），更想不到我會在香港郵票設計史上留下一些難以打破的紀錄。

在我的設計工作中，郵票設計不算是最重要的範疇，亦從沒有計劃要出一本專集，然而，在參與設計郵票的時間上，我足足跨越了五個年代，受眾之多不容輕視，更難得是老少皆宜，家喻戶曉。這種種虛榮心，卻也比不上有這樣一位交往四十年的郵迷，為我寫作一本郵票設計專論。

1987年初，香港郵政局轉來一封信，是住在汕頭的一位集郵者寄到香港郵政總局轉交給生肖郵票設計師親啟的。他不

知道我的姓名，也不知道郵政局會怎樣處理沒有收信人地址和姓名的郵件。這是非常奇妙的事情！我深受這位純真的年輕人的誠意所感動，也很欣賞他寄來的第一本中國郵政發行的生肖郵票小本票。這枚中國郵政出版的首枚兔票具民俗審美，同時充盈着童趣，與我前後的兩枚兔票各異其趣。這也正好體驗了郵票反映着各地不同時代的文化風尚。

我毫不客氣地向這位名叫吳瑋的郵迷，提出兩地生肖票的交換計劃：他將收到我設計的香港第二系列生肖郵票的簽名首日封；我將收到中國郵政首系列各年出版的生肖票小本票。這成為我的珍貴郵品收藏，亦展開了一段郵迷與郵票設計師的友誼。

吳瑋與我除了交換生肖郵票外，還漸漸擴大了郵品主題的範圍。他常寄贈中國郵政30年來各種紀念和特別主題的首日封，亦開始追蹤搜羅我上世紀70年代以來曾設計的其他郵票和郵品，甚至不是我設計的郵品中，發現有我的作品圖像出現，也成為他珍而重之的藏品。

由集郵開始，吳瑋與我結下魚雁之緣。

當初他不知道我是個專業平面設計師，到後來在報紙上看到評介我的商標作品，才慢慢更多了解我的職業。想不到他在上大學後，本來是建築學系的學生（可能是受我作品的影響），自學標誌設計，還把一些習作寄給我，希望我評論。這是很不容易的事！

平面設計是一門專業，不是畫個圖案這麼簡單！作為一個愛美術的學生，課餘參與藝術設計活動是好事，鍛煉一下創作潛能，我只能對他關愛地鼓勵，提一

些淺白易明的意見。同時，我又希望讓吳瑋更全面地了解設計專業的概況。剛好我受台灣雄獅圖書委約而著寫的《商業設計藝術》出版了，就贈給他學習。本來當年我的另一本著作《平面設計實踐》（商務印書館香港分館出版）對初學者更為重要（簡體修訂版為《視覺傳達設計實踐》，北京大學出版社）。一本將平面構成美學基礎，以實踐案例分析評述的書，深受讀者歡迎。我以為吳瑋學習建築設計，這類基礎美學應有一定修養。後來，我才發現自己的評估是錯誤的，他也自評「美感方面較弱」，這是難以設計優秀作品的。

吳瑋大學畢業後沒有發展他所學的專業，決定改行從事平面設計，與友儕合創了設計工作室。他經常要我幫忙購買

設計比賽的作品集作為學習的範本；透過這類參考書是可以獲得一些當年優秀作品的資訊，也有助欣賞設計時尚與新風格，但如果只依賴為「借鏡」的模本，是非常錯誤的。幸好我及早發現，給予忠告，不至走錯了路。

吳瑋是個有堅定志向的人，他的平面設計水平慢慢在進步，很想跟隨名師，指導他工作，並在較專業的設計機構去發揮潛力，他更想進入我的公司學習，但條件並未成熟。我們第一次見面已是1999年，吳瑋到佛山聽我的學術講座。2002年，我在深圳開設了「靳與劉設計分公司」，翌年，吳瑋最終願望成真，入職我的公司當設計師。當年，我致力於開拓國內設計專業市場，每週幾次到分公司工作。吳瑋雖然是個遲來者，也算是親自與我

一起工作過的晚輩。

人與人的緣是很微妙的事，吳瑋和我的緣是在生活興趣和事業所產生的，怎能與人生和愛情結下的緣相比呢？吳瑋的愛情與婚姻改變了他的事業，他開拓了新的設計領域。他將自己多年累積的平面設計經驗，與他的本科建築學知識，運用在建築環境標誌系統上。看來這是吳瑋的明智選擇，也可能是由來有因的另一種緣分。

吳瑋近年要寫一本有關我的郵票設計，記錄我們相交相知的書。這是我意想不到的人生際遇，也是別具意義的事。在籌劃和寫作的過程中，可感受到相互成果的要求與期盼。這不是單純的一本郵票設計作品集，而是多角度、多層次的書寫，是關於愛好、夢想和創作的分享，希望可以引起讀者強烈的閱讀興趣。

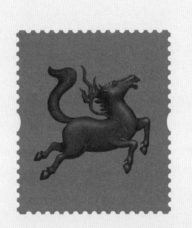

2020年6月，本書由廣西師範大學出版社發行了簡體版，深受讀者和集郵愛好者喜愛。為更方便滿足香港郵迷購藏，也適逢今年是香港回歸祖國25周年，萬里機構決定將這書重新增訂，出版別具紀念價值的繁體版。在這書完稿後幾年間，我在郵票設計工作上新增了不少有趣的故事，尤其是成功設計了香港郵政發行第四系列生肖郵票的牛年和虎年生肖郵票，有更豐富的設計過程記錄。經吳瑋細心整理寫作，本書增加了近20頁的內容。希望讀者能更深入了解郵票創作上鮮為人知的歷程，也希望這些經驗分享可促進郵票設計的交流，令更多年青一代的設計師對郵票設計產生興趣。願香港郵票的水平不斷提高。

靳埭強

2022年5月中

因 小 見 大

上卷

因 小 見 大 ｜ 上卷

童年：番禺（1942-1953）

1942年，靳埭強（圖1 前排右一）出生於廣東番禺的九如鄉三善村（圖2 三善村報恩祠），這是中國南方的一個普通村莊，靳姓為村中五大姓氏之一。靳埭強是家中的長孫，上有祖父靳耀生公（圖3）。父親在靳埭強很小的時候就離鄉外出工作了，家中留下操勞的母親、伯母、祖母和弟弟杰強。

在靳埭強的童年生活中，祖父是對他影響較大的人物。他以前是一名灰塑（俗稱「灰批」，是一種建築裝飾藝術）工藝師，在當地受人尊敬並有一定的名望。據《陳氏書院》記載，他有「灰塑狀元」之稱（圖4 靳耀生在報恩祠所作壁畫）。靳埭強兄弟倆在很小的時候就受到祖父的很大影響，接受藝術的薰陶，並開始喜歡上藝術。可以説，祖父是靳埭強藝術道路上的第一位啟蒙者。

在靳埭強幼年時，流通中的郵票主要是「國父像」，即以孫中山肖像為主要內容的通用郵票（圖5）。

圖1

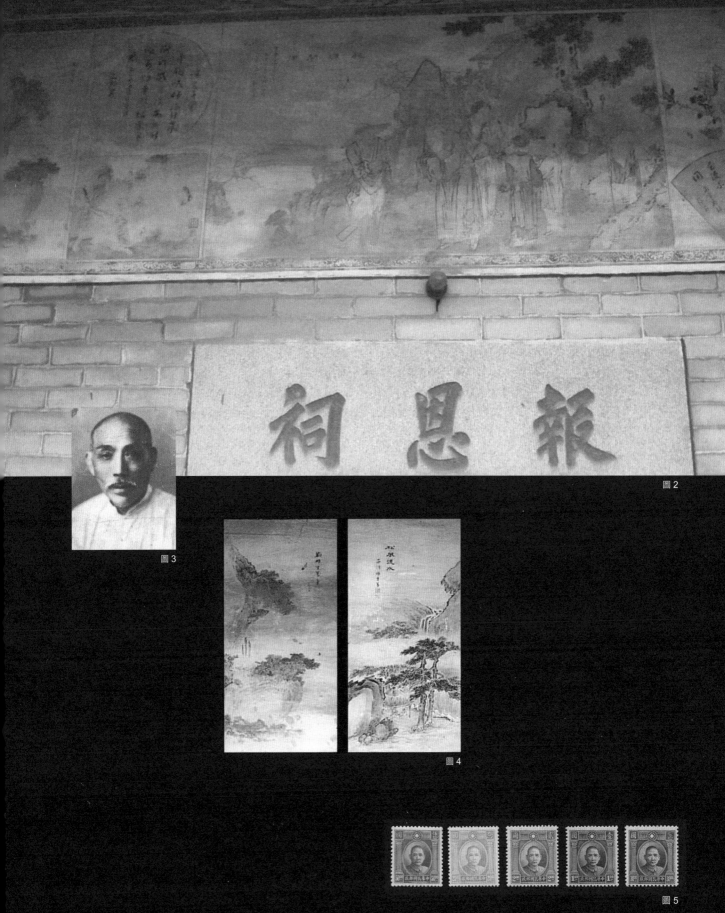

圖 2

圖 3

圖 4

圖 5

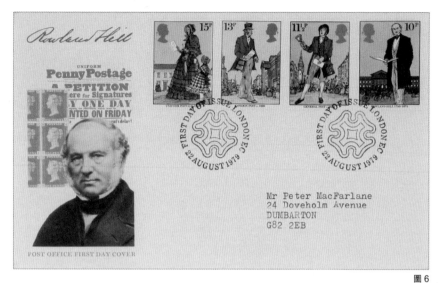

圖6

圖8

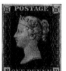

圖7

黑便士

世界上第一枚郵票——黑便士於1840年在英國面世，過程頗為曲折。

羅蘭‧希爾（圖6　英國郵票首日封）是英國郵政制度的改革者、一便士郵資制度的創立人、郵票的發明人，有「近代郵政制度之父」的美譽。

由於深感當時郵政制度的低效浪費，1837年，42歲的羅蘭‧希爾撰寫了〈郵政制度改革：其重要性與實用性〉一文，要求對英國郵政制度進行徹底改革。文中提出：信封上如果黏貼了郵票，則表示「郵資已經預付」。

這張世界上的第一枚郵票原定於1840年元旦問世，但因為準備不足，直到5月1日才出售，5月6日才正式啟用。在此之前，1839年，英國財政部公開懸賞徵求郵票設計圖案，收到了2,100多件作品，為其中4件作品頒發了一等獎，但最終沒有1件被採用。於是，羅蘭‧希爾決定親自動手設計。他將威廉‧韋恩精刻的1837年維多利亞女王登基時的側面肖像紀念章作為原圖，畫了兩幅郵票圖稿。郵票由雕刻家希恩兄弟雕刻版模，帕金斯‧信有限公司承印。這樣，世界上最早的「黑便士」郵票就誕生了（圖7）。「黑

便士」是顏色和面值的合稱，它採用黑色雕版印刷，無齒孔，不標國名，只有女王的肖像。現在，其他國家或地區，均需在郵票上印上名稱銘記，而英國郵票用女王像代替國名，這一「特權」一直沿襲至今。

雖然郵票面積細小，僅能起到「預付郵資」的作用，但是它的流通範圍廣，是非常好的宣傳載體，素有「國家名片」之稱。因此，世界各國（或地區）對郵票設計都非常重視。

郵票一般由圖案、面值、銘記三個要素構成。說它是一部微縮的百科全書並不為過，方寸之中包含了政治、經濟、文化、科學技術、自然風光、歷史地理、珍稀動植物等內容。

大龍郵票

中國的第一套郵票是大清郵政在1878年發行的大龍郵票，又稱「海關一次雲龍郵票」。它使用凸版印刷，有背膠與齒孔，面額有三種，分別為綠色的1分銀、紅色的3分銀以及黃色的5分銀（圖8）。遺憾的是，雖然郵學家進行了大量考證，但是大龍郵票的具體發行日期及設計者目前仍舊存在爭議。

圖9

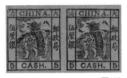

圖10

圖11

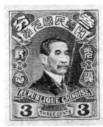

圖12a

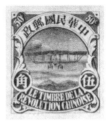

圖12b

這套郵票的誕生也不是一帆風順的。1977年，英國德納羅公司將其在100年前，也就是1877年5月設計的清朝首套郵票的圖稿公開發表。這是中國最早的郵票設計稿，也可以算是大龍郵票的前身之一。這枚郵票草稿（圖9）面值1分，呈圓形，深玫瑰紅色，集郵界習慣稱其為「紅一分·雙龍太極圖」。

此後，負責試辦郵政的大清海關為了能使第一套郵票一炮走紅，不辭辛苦地陸續設計了多種郵票草稿，包括「龍鳳戲珠圖」、「雙龍搶珠圖」等。

可惜，上述稿件都只停留在設計圖階段，並沒有被試印成「樣票」。而另外兩個圖案「寶塔圖」和「萬年有象圖」則被印製成了樣票。如今，「萬年有象」樣票（圖10）由於存世極少，最為珍貴。

這枚「萬年有象」樣票的設計著實精美，只可惜大象在中國的地位完全不能與龍相提並論。歷經一年多的討論、篩選與修改，「寶塔圖」與「萬年有象圖」距離成功僅一步之遙，但最終還是失敗於以「雲中蟠龍」為主圖的設計稿。「雲中蟠龍圖」被正式印製成大清官方發行的第一套郵票，這就是後來大名鼎鼎的大龍郵票（圖11）。

孫中山設計的郵票

郵票是主權的象徵，偉大的革命先行者孫中山先生也曾親自設計過郵票。辛亥革命推翻了封建帝制，建立了中華民國，孫中山先生當選為中華民國臨時大總統。隨即，政府決定發行紀念辛亥革命的「中華民國」郵票兩種。孫中山很重視此事，親自動手設計了紀念郵票。

這兩枚由孫中山先生親自設計的辛亥革命紀念郵票：第1枚（圖12a 黑白稿）為正方形、翠綠色的紀念郵票，主圖為孫中山頭像，頭像的上方有「中華民國元年」字樣，頭像的下方是 "REPUBLIQUE CHINOISE"（「中華民國」的法文寫法，法文是萬國郵聯約定的公用文種），頭像的左右兩側是「光復紀念」四字，面值3分；第2枚（圖12b 黑白稿）為正方形、褚石色的通用郵票，主圖為飛機，圖的上方有「中華民國郵政」字樣，圖的下方是法文，面值5角。據記載，中山像紀念票和飛機圖普通票都有試製樣票。樣票是上海商務印書館印製的，採用凹版母模直接印在道林紙上，不打齒孔，四周留有較寬的白邊。

圖13

圖14

圖15　　　　　　　　　圖16

圖17　　　　　　　　　圖18

孫中山先生親自設計的辛亥革命紀念郵票為甚麼要以飛機作為第2枚郵票的主圖？其實，這正反映了他的科學救國思想。辛亥革命後，孫中山努力完善建國方略，嚮往振興實業和發展科學。孫中山把象徵科學文明的飛機設計在郵票上，希望這個新事物能為民眾所知，從而激勵人民掌握科學技術，振興中華民族。

令人遺憾的是，政治風雲突變，由於袁世凱的篡政竊國，大總統易位，致使上述兩枚由孫中山先生親自設計的郵票只出了樣票，沒能正式發行。

少年：廣州（1953-1957）

1953年，靳埭強離開家鄉，到廣州求學。

靳埭強（圖13）在上中學時，就已對集郵有初步的認識，並充滿喜愛。他和弟弟杰強放學後總是迷戀學校門口地攤上的那些小玩意。郵票雖細小，但濃縮於其中的美感，卻深深吸引着這對「文藝少年」。他們的零用錢大多用來購買國畫小冊，如《齊白石老公公的畫》（圖14）和文具等，若還有剩餘，他們就會按照自己的興趣購買世界各地的郵票。

當我在60年後詢問靳叔當年喜歡的郵票時，他如數家珍地描述了數套內地的郵票，雖然郵票的名稱略有出入，但是他對郵票設計的細節卻記憶清晰，也許這就是設計師的天賦吧！同時，我也發現，這幾套都是設計得十分出色的郵票，也許這是他的「選擇性」記憶吧！

圖 19

圖 20

圖 21

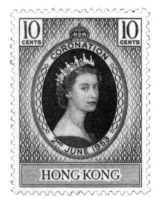

圖 22

靳氏少年藏郵票

他印象比較深刻的郵票，有以下幾套：

「偉大的祖國」系列的《特3敦煌壁畫》（圖15）、《特7古代發明》（圖16）及《特9古代文物》（圖17），還有設計類似的《特16東漢畫像磚》（圖18）。上述幾套郵票部分由孫傳哲設計，部分由孫傳哲和夏中漢共同設計。他認為這些設計還是太過傳統。

《紀33M中國古代科學家（第一組）》（小型張）（圖19），蔣兆和原畫，由孫傳哲設計、唐霖坤雕刻。這四枚無齒小型張，由於他當時缺乏郵識，竟然把空白邊紙剪掉，貼在信封上郵寄之後泡下來當作「信銷票」收藏。當然，這是很多集郵愛好者最初的集郵經歷。

《特24氣象》（圖20），由孫傳哲設計。這套郵票的設計非常簡潔，是在單色背景上配以單黑色的線條圖案。令我驚訝的是，它竟然是那個時代內地的郵票中令靳叔最為欣賞的。

建國初期，中國內地的郵票設計主要由北京的美術家，以及一直為民國郵政系統服務的孫傳哲負責。其後更組建了專業的郵票設計師團隊。儘管設計的主題以政治題材為主，輔以少量其他主題，但設計師們各顯神通，已呈現了較高的水平。

這些中國郵票，收藏在當年的集郵冊中，繼續陪伴着少年埭強。1957年，兄弟倆前往香港「探親」（與父母團聚）。

香港女皇郵票

埭強對一枚郵票有着深刻的記憶。這是他爸爸從香港寄回家書的信封上，難得的漂亮郵票（平常都是貼用通用郵票而已）。當時沒有保留下來，後來搜購未果，直到71歲他仍耿耿於懷。在一次訪問中，他憑記憶畫了出來（圖21），當時我立刻認了出來，並找了一枚讓他圓夢。此枚《CS00008女皇伊利莎白二世加冕紀念》（圖22）發行於1953年6月2日。那個時代的香港很少發行紀念郵票，在它之前是1949年，之後是1961年才有紀念郵票發行。

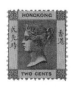

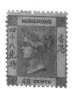
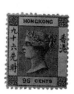

圖 23

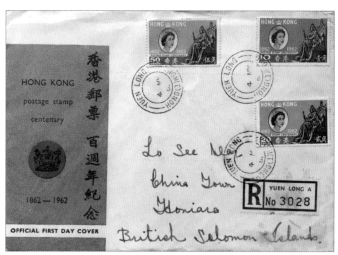

圖 24

1862年，香港發行第一套郵票，以維多利亞女王像為圖案的通用郵票——《DS00001英女皇維多利亞》（圖23）。在1960年之前，香港主要是使用通用郵票，如1954年及1960年發行的《DS00028英女皇伊莉莎白二世第一套》及《DS00029新面值》，1962年發行《DS00030英女皇伊莉莎伯二世第二套》。

香港紀念及特種郵票的發行比較保守；1891年至1941年這50年間，僅發行4套郵票，兩套為英聯邦殖民地規定要發行之喬治五世銀禧紀念及喬治六世加冕紀念，另兩套則是帶有殖民地式炫耀之「開埠」五十周年及一百周年紀念郵票。1945年第二次世界大戰結束，英國人再度管治香港，翌年發行勝利和平郵票，到1962年香港郵票百年紀念；18年來僅發行6套紀念及特種郵票。

直至1961年，香港才開始較為連續地發行非通用郵票，並使用本地題材。其中1961年、1962年各1套，1963年2套、1964年沒有發行，1965年起每年2-4套，直至1983年，每年多數控制為3套。

百年紀念郵票

直到1970年底，絕大多數的香港郵票設計，均為洋人把持，唯一的例外是1962年5月4日發行的由華人張一民設計的《香港郵票百週年紀念》（圖24）。該套郵票的設計是來自公開比賽，而非由郵政署直接邀請設計師競稿所得。（當時，20歲的靳埭強是裁縫師傅，還沒開始學習設計）儘管英國郵票的設計水平是國際一流的，但由於英國設計師對中國文化了解不深，有關香港本地題材的郵票被設計得不倫不類，水平參差不齊。

移居香港（1957-1976）

1957年，靳埭強在香港與父母一家團聚後，就失學當了學徒，成為洋服裁縫師，他在工作之餘不斷進修，10年後才有機會轉行成為設計師。

1966年至1967年間，靳埭強先後報名香港中文大學校外進修部王無邪、呂壽琨、鍾培正等老師的夜間課程班。靳埭強天生就是做設計師的料。他在香港中文大學校外進修部跟隨王無邪老師學習了三個月的設計課程之後，1967年，經同學呂立勳介紹，來到當時著名的玉屋百貨公司擔任設計師。雖然只是剛剛涉足設計行業，但靳氏已在設計方面嶄露頭角，同年即獲得了兩項櫥窗設計的獎項。

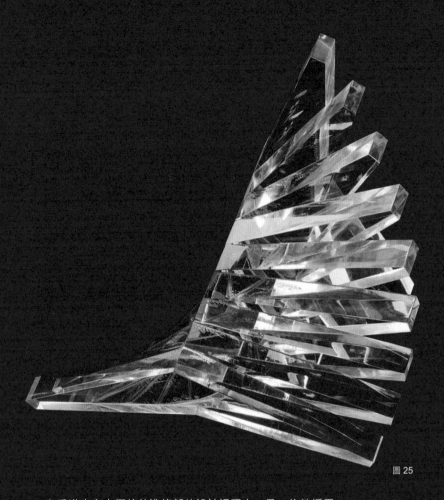

圖 25

在香港中文大學校外進修部的設計課程中，另一位教授平
面專業的老師是留德回國的年輕設計師鍾培正先生，他回
到香港後創立了恒美商業設計公司。靳氏在玉屋百貨公司
工作一年後，鍾老師覺得其作業在同學中出類拔萃，於是
邀請靳氏加入他創辦的設計公司做設計師。

在專業發展上，靳埭強是極幸運的。當然，這是以他的天
資聰慧、後天努力與嚴格的自律為前提的。

為參加1970年日本大阪萬國博覽會，香港在1968年為專
設的香港館篩選作品舉行了兩項公開比賽。26歲的靳埭強
竟同時獲得香港館雕塑設計（圖25）及香港館職員服裝設計
（圖26）比賽的兩項首獎，頃刻名動香港。後者比較容易理
解，畢竟他曾是專業的裁縫師。但雕塑比賽，參加者多為
專業藝術家，皆是他的師輩和前輩。

圖 26

結果，靳埭強的《進展》獲得了雕塑設計首獎，他的老師
獲得第二名，老師的前輩獲得第三名，這應了那句「青出
於藍，而勝於藍」。

圖27

圖28

大阪萬國博覽會郵品

大阪萬國博覽會香港館的平面設計工作，由鍾培正老師的恒美商業設計公司負責。靳埭強當時已在該公司工作兩年，已經由設計師升任美術主任，成為公司的主筆，該項目自然是由他負責。

平面設計的項目，包括了郵品（圖27）等。很可惜，由於郵票設計早已由郵票承印者英國Bradbury Wilkinson & Co. Ltd.負責，他沒有機會設計此套郵票。（很明顯，郵票對比郵折，現代感有差距。）

聊以自慰的是，他設計了此套郵票《CS00027 一九七〇年世界博覽會》的官方首日封（圖28）。他使用了剪影手法，以噴筆刻畫出香港館上的風帆，結合以簡潔的平塗色彩，把「傳統」的風帆用現代的方式表現出來。這也是靳埭強第一次設計郵品。

有志者事竟成，他的郵票設計時代，即將到來。

1970年，隨着非通用郵票的發行計劃固定為每年3套以及本地題材的增加，郵政署認為之前的郵票全部委託英國設

計師已不合時宜，於是開始委託本地設計師設計。為公平起見，郵政署委託香港博物美術館（現稱香港藝術館）推薦本地設計師，準備由他們進行有償設計競稿（每次邀請三位以上的設計師競稿，每人都付給設計稿費），並向他們支付設計稿費。

此時，主辦此事的是香港博物美術館副館長王無邪（靳氏的設計學啟蒙老師）。青年才俊靳埭強，自然在他的推薦名單之內。同時，名單內還包括另外兩位本地的藝術家和設計師。

第一次機會，是1971年豬年生肖郵票。

第一輪豬年生肖郵票

香港第一輪生肖郵票，由1967年羊年開始，是兩岸四地最早發行的生肖郵票。此前的4套分別由V. WHITELEY和R. Granger BARRET設計（圖29、圖30、圖31、圖32）。由於外國設計師不太懂中華文化，所以設計的生肖郵票顯得「古老」，而且不倫不類。

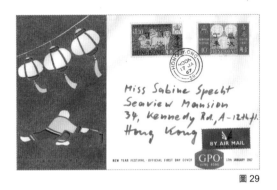

圖 29

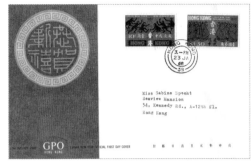

圖 30

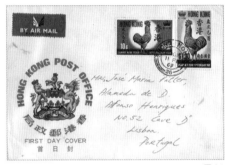

圖 31

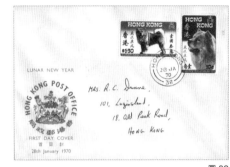

圖 32

來到1971年豬年生肖郵票，這是香港史上第一次以「邀請競稿」的方式進行郵票設計，一共邀請3位華人設計師，要求每人提交4倍大（郵票尺寸較小，設計稿通常為原大的4-6倍）的豬年郵票設計稿各一套2枚。3人在期限前提交了設計稿，是使用手工製作（手繪之外亦利用一些輔助的材料、工具和暗房技術等），當時並沒有見到郵局負責人，未能當面介紹方案。

當時，正是「六七暴動」之後的政治敏感時期，當局對此套郵票設有規限，例如，不准用日出圖案；不准用紅色；不准用中國圖騰；不准用白皮豬（「白皮豬」是侮辱洋人警察的綽號）。創作先天條件受到限制，但靳埭強還是竭盡全力。

靳埭強的提案，是使用其在新界拍攝的黑白相間的花豬作為圖像（圓滾滾，頗有豐裕的象徵），使用較現代感的構圖，兩枚郵票分別使用草綠配金、紫配金較雅緻的顏色，還特別在圖像的背景，加上了橙色條紋的處理，意圖加強較豐富的視覺效果。

之前由外國人設計的生肖郵票，由於外國人不懂中文，所以中文是直接使用香港方面提供的書法。而靳埭強在設計豬年

郵票時，採用的是比較現代的黑體，以配合郵票的風格。

此方案順利獲得了郵政署的採納，並製作了設計正稿，準備付印。

按規定，英聯邦發行的所有郵票，需由英國女皇批准。通常，這只是一種形式。靳埭強滿心期待着他的郵票設計首秀的誕生，結果卻出乎他的意料！

最終發行的郵票，圖像「花豬」被修改成「野豬」，橙色條紋亦被取消，其他設計保持不變。這些改變，已明顯削弱了原設計的神采。

而且，事前他並沒有收到通知。因此，他初睹實物時非常驚訝，從滿懷期待產生失望與無奈的情緒，五味雜陳。這讓他一直耿耿於懷，「好像沒有完成應該完成的任務」。直至今日，每逢他被問起「哪個是您的作品中覺得比較不滿意的」，靳叔總以此為例，亦很少會把這套《豬年郵票》放在作品集裏。

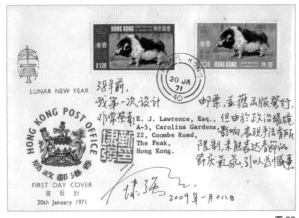

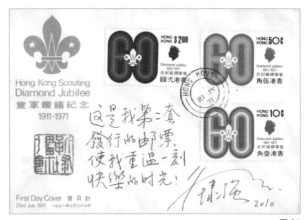

圖33

圖34

當然，集郵者不知內情，且較為欣賞及滿意此套於1971年1月20日發行的《歲次辛亥（豬年）》郵票（圖33）。靳埭強由此成為「第一位由香港郵政署邀請設計發行郵票的華人」。

自此，靳埭強在郵票設計方面的才華一發而不可收，雖然每次都需要競稿，但他是常勝將軍。從1971年豬年郵票開始，連續四套香港郵票均由其操刀，這一年，是香港郵票的「靳埭強年」。

靳埭強的雄心，「使香港郵票達到了國際水平」。因此，滿足集郵者與大眾的審美需求，僅僅是他的底線。接下來的三套郵票，他使用的手法超越了豬年郵票。

童軍鑽禧郵票

1971年7月23日發行的《童軍鑽禧紀念1911-1971》郵票（圖34），在每一枚中均使用「60」——鑽禧是60周年的意思。「60」以等寬線條構成，猶如運動場跑道的形態，並使用三種平塗色彩，使「60」有向前突出的感覺，中間再疊以反白的童軍標誌。在構圖方面，「60」佔據左大半，右邊從上到下，以英文面值、女王側面剪影、票名等排列。從整體上看，女王好像在凝視着左邊的童軍標

誌，甚有意味。設計以「圖形」代替「圖像」，不以相片體現主題。3枚郵票使用的色組完全不同。

「60」也像英文"GO"，代表"Go ahead"（超越）。郵票圖案是經過全港童軍領袖戴麟趾總督批准的。這設計手法與他當年的商業設計風格是一脈相承的。靳氏的設計基礎是包豪斯的構成觀念。

1971香港節郵票

在1971年11月2日發行的《一九七一年香港節》特別郵票中，他使用了「彩色鉛筆插圖」的手法。靳埭強於1969年在香港中文大學校外進修部之商業設計文憑課程的畢業設計作品，便是一套《四大小提琴協奏曲唱片封套系列》（圖35）。作品的主圖是他使用彩色鉛筆手工描繪的四隻蝴蝶，該習作獲得畢業考試第一名。

此套郵票分為3枚，第2枚為「蓮花舞」，第3枚為「市花（洋紫荊）與舞龍」，而第1枚只有「香港節」的標誌（旋轉的彩球，是外國設計師的手筆），由於郵政署指定只能單獨使用節徽，因此沒有彩色鉛筆元素，看起來與其他兩枚不夠統一。

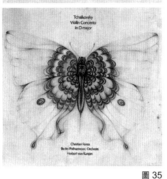
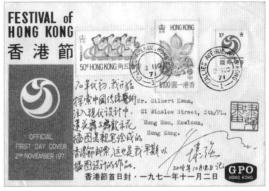

圖36a

圖35

圖36b

集郵者對這套郵票褒貶不一，據陳漢樑先生在《香港百年紀念郵票》一書中載述：

靳埭強先生為香港設計的郵票，在社會上頗具爭論，例如這套郵票，面值一角那枚，有人毀之曰「似成藥之封口紙」；譽之則說簡潔明白。面值五角那枚也是，毀之曰「圖案畫得很抽象，色素也極沉悶」；譽之則云「畫法若隱若現，飄飄若仙，極具美態」。一元那枚，有說它「色調很不協調，一眼看來活像一朵快要凋零的花」。也有說設計別致，尤以群龍獻瑞，「見首不見尾」為佳。

藝術作品就是這樣，面對不同的欣賞者，因各人的背景、學識、藝術修養不同，便有不同的觀點（圖36a、圖36b）。

靳埭強的設計很早就奠定了他在設計界的地位。1964年，石漢瑞（1934年生於維也納，於紐約成長，先後在巴黎索邦大學及美國耶魯大學深造，師從設計大師保羅·蘭德）成立了香港第一家平面設計公司。1966年，留學德國後回到香港的鍾培正創立了恒美商業設計公司。其後，專門致力於平面設計的公司寥寥可數。

1968年，靳埭強學習設計一年後，加入了恒美商業設計公司，在幾年間成為設計工作室的創作總監，30歲之後就獲得了一個後來名震設計界的尊稱——「靳叔」。

靳埭強從事裁縫工作時，師弟稱他為「強哥」。學設計之後，同學親切地稱呼他為「老靳」（因為「強」是很普通的名字，而姓「靳」的卻非常少）。1970年起，他開始擔任老師，被稱為「靳Sir」（"Sir"一般被用來稱呼警察和男老師）。

在公司裏，他雖然年紀不大，但影響力卻很大；在設計界，他算是第一代學生。他還留有白頭髮兼鬍鬚，除了同輩（原同班同學）叫他「老靳」外，下屬和後輩都稱他為「靳叔」。「叔」是尊稱，有老行尊的味道，被稱為「叔」，代表其地位獲得了認同。

當時，他為香港電台做設計工作，也常接受採訪，「靳叔」這個稱謂經由媒體慢慢傳開。至20世紀80年代初，公眾已普遍知曉這個名字，行業內也使用這個名字稱呼他。及至後來，他的水墨畫小品和書法的落款有時也使用這個名字，「靳叔」也刻成了印章。

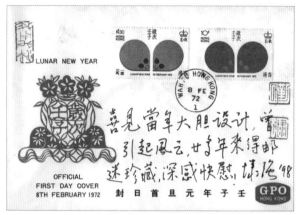

圖37a

圖37c

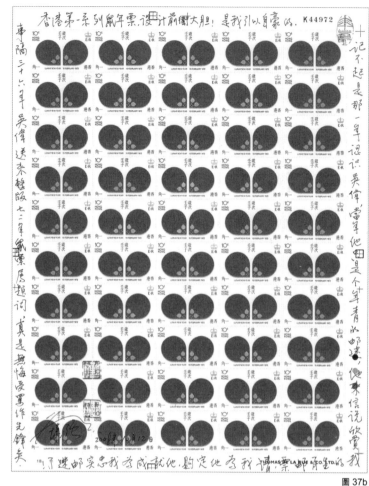

圖37b

第一輪鼠年生肖郵票

1972年2月8日發行的《歲次壬子（鼠年）》特別郵票（圖37a），是靳埭強郵票設計生涯中最重要的作品之一，也是他引以為榮的作品，但卻引起了「大風波」。

連續競稿贏得兩套郵票設計後，提交鼠年郵票設計稿時，靳埭強當面將方案遞交給郵政署署長，並親自介紹了兩套方案。

「老鼠過街，人人喊打」，鼠年生肖郵票從來都是比較難設計的。意圖突破的他，提交了兩套方案，即「剪紙」與「瓜子老鼠」。前者是將民俗剪紙加以傳承構形，而後者則是「幾何造型手法」上的創新。

靳埭強很高興，郵政署最終決定採用「瓜子老鼠」（圖37b）這個前衛的方案發行郵票。

唯一的改動，是高面值那枚，原設計是方角鼠頭朝上——這樣，當兩枚郵票上下貼用時，整體呈現出了一朵四瓣花朵（圖37c）。但郵政署以皇冠圖案不能在下面為由，要求高低面值採用相同的方角鼠頭朝下的構圖。

「剪紙」方案草圖，沒有經過靳埭強的修正及製作正稿，直接作為首日封圖案。

陳漢樑先生在《香港百年紀念郵票》一書中，載述如下：

靳埭強君早年為香港設計郵票，便一直富於爭論，但以這套為最，富於藝術化的圖案，竟被評論為似骷髏頭，靳君對此大為驚奇，他曾說：「這是我最喜歡的設計之一，我用近抽象的幾何圖案設計一隻小老鼠正面的形象，圓形的身軀，尖角形的嘴巴，外形如一片花瓣、一顆瓜子。尖耳朵和小眼睛均運用不同大小的相同形狀構成，外形的下方有一條幼小的線，象徵長長的尾巴。圖案用紅色和金色，是傳統中國節日色彩。白色的票面，對稱的排字格式，這實在是香港郵票設計的突破。」

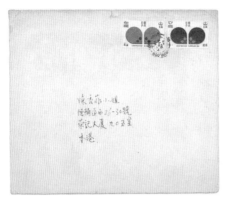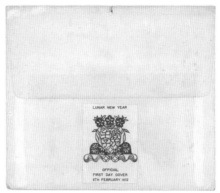

圖 38

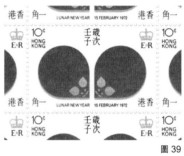

圖 39

當然，認同靳埭強君意見的大有人在，例如，有評論説：「蘊高度智慧，富立體感。為『鳥瞰』之投影畫法。兩耳肥碩、雙目如豆、六鬚分為左右，惟妙惟肖，誠為郵票圖案之不朽作品。」

當時報紙還是使用黑白印刷，因此市民看到新郵預告時只看到2個「黑點」，看不清是甚麼東西；及至發行，普羅大眾看不出來是「老鼠」，而覺得像「骷髏頭」。後來流年不利，出了天災——「6·18」雨災，這是香港1972年6月16日至18日因持續暴雨導致山泥傾瀉的嚴重災難，事故共釀成150人死亡，93人受傷，成為香港有史以來死亡人數最多的水災、山洪暴發及山泥傾瀉災害。1972年1月9日，「海上學府號」（S.S. Seawise University）在粉刷期間着火遭到焚毀，隨後沉入香港的維多利亞港。1972年3月15日，廣隆泰工業大廈遇火，多間製衣廠及織造廠被燒毀。雨災、火災連連，市民認為事必有因，此因藏結在「鼠票洩漏天機，所以天降黑星」。

市民的聯想雖然子虛烏有，但郵政署在接下來的兩年（即牛年、虎年）卻沒有邀請靳埭強設計生肖郵票（其他題材仍邀其競稿）。

靳埭強當時正在戀愛中，在追求陳秀菲小姐時，他將鼠年郵票貼在寄給陳小姐的情人卡信封上，並在背面貼上從首日封上剪下來的「鼠年剪紙圖案」，在發行當天寄出（很快，他們成為眷屬），此傳情寄意的「設計師寄出首日自然封」（圖38），應是集郵珍品了。

另外，鼠票出現變體票。低值一角的那枚出現在「歲次壬子」中，「次」字印為「三點水」的變體——在全版的第34枚處（圖39）。

從設計角度看，《歲次壬子（鼠年）》是極為出色的，但卻引起風雲。這對靳埭強產生了深遠的影響：設計應根據受眾的接受能力把握尺度，追求雅俗共賞，而非太過前衛，導致曲高和寡。

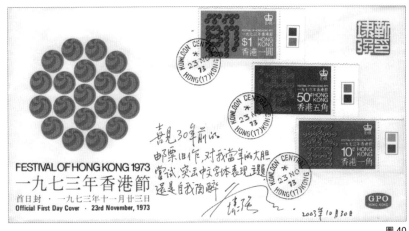

FESTIVAL OF HONG KONG 1973
一九七三年香港節
首日封・一九七三年十一月廿三日
Official First Day Cover・23rd November, 1973

圖40

圖41

1973香港節郵票

1973年底，靳埭強捲土重來，設計了《一九七三年香港節》，這是第二套香港節郵票（第一套也是他設計的），於1973年11月23日發行。他並沒有因為之前的鼠票風波而束縛手腳，「語不驚人死不休」的他，這次另闢蹊徑，用112個「香港節標誌彩球」——紅白相間的圓球構成「香（37球）」、「港（37球）」、「節（38球）」3個中文字體，分置在3枚郵票上。巧妙的是3枚郵票一共只用了3種顏色：綠、紫、紅；而每枚郵票使用其中的2種顏色，簡潔而巧妙（圖40）。

用「單體造型」組合成「字體造型」的手法，亦見於靳埭強的其他作品。如1972年設計的聯合企業有限公司（AIC）商標，使用「算盤珠」形成「算盤」，既突出公司的名稱縮寫"AIC"，又代表投資公司「精打細算」的行業特徵（圖41）。

註：硬邊藝術

硬邊藝術產生於20世紀50年代中期。當20世紀50年代抽象表現主義在美國成為流行的畫風時，一些從事幾何抽象主義創造的畫家，則試圖用幾何圖形或有清晰邊緣的造型，推出一種新的風格與之抗衡。他們拋棄了抽象表現主義通常採用的色彩明暗對比和有立體空間的畫面效果，代之以重視色相對比和平面感的大塊色面。最先使用「硬邊藝術」這個名稱的是美國評論家J・蘭納。

萬國郵政聯盟百年郵票

1974年10月9日發行的《萬國郵政聯盟1874-1974》（圖42），是使用典型的現代藝術波普風格創作的郵票。靳埭強對這種「硬邊」（見本頁註）風格早已得心應手。早在1969年，他創作的第一個商標設計「丁香食品公司」（圖43a）就採用了這種手法。1972年「會德豐船務國際有限公司一九七二年年報」（圖43b）封面也採用了完全相同的波普藝術風格。

全套郵票共3枚（圖44），每枚上都出現了「信封」這個元素。第1枚上是「白鴿口銜信封」，代表着「和平信息傳遞」，圖案重疊5次，象徵着五大洲的郵政聯盟；第2枚將地球裝入信封，象徵着國際訊息「天下一家」；第3枚是不同膚色的人手拿着信封，而「信封」巧妙地化為前一個人的袖子，四手相連，象徵着「種族平等，世界人民共通郵」。在首日封圖案上，加上點睛的主題——萬國郵盟的標誌。

這套郵票，圖案簡潔，色彩鮮明，與內地發行的同題郵票《萬國郵政聯盟成立一百周年紀念》（圖45）的手法區別甚大。

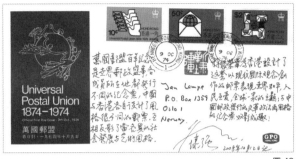

圖 42

圖 46a

圖 43a

圖 43b

這套香港郵票，被選刊在國際集郵刊物上評介，足見其在世界各地同題材郵票中的高水平——靳埭強的設計，把香港郵票成功地提升到了國際水平。

我收藏的（3-2）版票（圖46a、圖46b），第一行下方的齒孔與上面錯開，是輕微的「齒孔錯位變體」，是在集郵網站上「撿漏」所得。

錯位齒孔

圖 46b

圖 44

圖 45

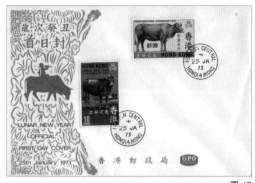

圖 47

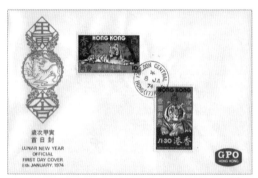

圖 48

圖 49

第一輪兔年生肖郵票

1972年鼠年郵票之後，郵政署連續兩年沒有邀請靳埭強設計生肖郵票（其他郵票照常），牛、虎年生肖郵票（圖47、圖48）均由R. Granger BARRET設計。直到1975年設計兔年郵票，靳埭強又獲競稿機會。

此時，他已汲取了鼠年郵票的教訓，郵票這種面對大眾的「產品」，必須要考慮普羅大眾的審美取向，而其時他也已經開始嘗試「民俗風格現代化」的設計手法，《歲次乙卯（兔年）》郵票可算是這種手法的代表作之一。

他的設計草圖（圖49）中包括了兩種方案，一是「印章」（圖50a），二是「剪紙」（圖50b）。

關於其設計過程，他在1987年出版的著作《商業設計藝術》第一章「郵票‧博覽會‧建築物環境」中，有詳細的描述。謹整理如下，讓大家也了解一下郵票設計的詳細流程：

從郵票設計看設計的過程

每一件設計的作品從構思到完成，過程並不簡單。因為設計是應社會需求而產生的，所以設計工作的第一步，是要對需求的本質有透徹的了解。第二步是運用設計者的專業知識和

經驗，尋求適當的方法去滿足這個需求，建立意念，並將它形象化，創造出一個既美觀又實用的造型。第三步是設計者運用技巧將心中的設計，以圖繪的方式顯現，使意念經由完美的形象表現出來。最後的階段則是設計的製作，生產者按照畫稿，運用科技把設計變為製成品。

了解需求

1973年5月，靳叔接受香港郵政署的委託設計兔年生肖郵票。郵政署提供的資料如下：

主題：　兔年（中國農曆新年）。

日期：　1975年2月11日（乙卯年春節）。

圖形：　全身的兔子圖案，白色兔子最合適，背景可用草地作圖案，青草有生長之意。

色彩：　不可用藍色（中國風俗中的不祥色彩）。

文字：　香港、歲次乙卯、一角／一元三角。
　　　　HONG KONG，LUNAR NEW YEAR，
　　　　11 FEBRUARY 1975，10c／$1.30（另加皇冠標誌）。

尺寸：　1.1英寸×1.75英寸（橫或直）。

圖 50a

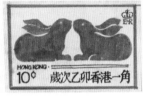

圖 50b

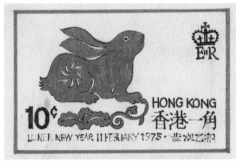

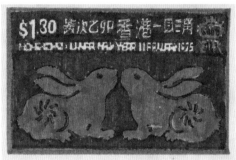

圖 50c

靳叔根據資料，再做進一步了解：一方面，郵票是市民的日常用品，是大眾化的；這套郵票是香港發行使用的，因而要具有地方色彩。另一方面，郵票也是集郵者的收藏品；因此，它還要有藝術趣味。而要符合這些條件，設計就必須是雅俗共賞的。這套郵票的主題：兔年春節，是一年一度的大節日，送舊迎新，喜氣洋洋。那麼這套郵票的圖案與色彩就要表現出傳統節日快樂吉祥的氣氛。

建立意念
靳叔開始思考如何設計兔子圖案。例如兔子的姿態、動作和觀看的角度，他搜集了不少參考資料（兔子的圖片、繪畫、剪紙、工藝品和雕塑等），然後嘗試多種不同的造型。後來他對一件木雕工藝品的兔子造型甚感興趣：長長的耳朵垂在背部，頭部微微上仰，蹲坐在地上靜極欲動，生動可愛，於是他決定塑造這個形象。

在造型的探索階段，他嘗試從攝影、插圖和圖案設計中找尋最適當的表現手法。他發現，如果用照片或較寫實的插圖做設計，中國節日的氣氛就不夠濃厚，反而像普通的動物郵票；如果用幾何造型的圖案設計，則可能偏向西方風格。因此，他嘗試着用一些中國的表現手法，如年畫、木刻版畫、剪紙、篆刻等。最後選擇用中國剪

紙作為兔子圖形的表現手法。剪紙是中國民間在節日期間，用來裝飾家居、增加歡喜氣氛的藝術品，非常適合表現兔年郵票的意念。

意念形象化
經過意念構思和造型探索後，他開始描繪和修改兔子的造型。他主要是運用自由曲線來構成輪廓，加上簡潔的花紋，用平面手法造成剪紙的味道。然後，嘗試調整兔子圖案的方向和位置，注重文字、圖案與空間的經營，即郵票整體的編排設計。他發現用一雙兔子相對並列也很美，於是他決定：兩枚郵票採用不同的編排設計以求較大的變化（圖50c）。

文字編排也需細心地處理，出於實用因素的考慮，他將票值運用較大號的字體，並將漢字作為主要的文字來運用。在中英文字的配合上，他選擇了兩種性格相仿的字體，以此來取得調和的效果。

色彩的配置也是重要的一環，運用得宜可以更適當地傳達意念。兔子的色彩，最直接的是採用白色，但缺乏春節的味道，因此使用金兔和銀兔，增加節日的吉祥意義。背景的色彩選擇中國紅配銀兔，深綠配金兔，紅色是春節的主

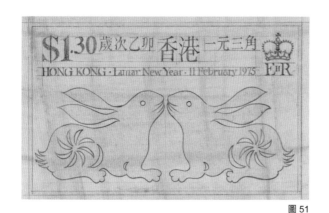

圖 51

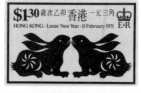
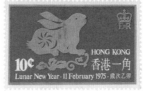

圖 52

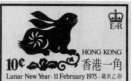

圖 53

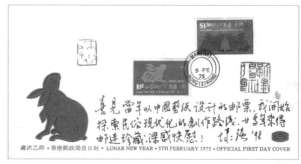

圖 54

色，綠色有草地的感覺和生長之意。配上反白字體，再在郵票邊沿加上銀線框或金線框，起到簡單的裝飾作用。

這樣就完成了設計的思考階段。

繪製圖樣

構思的階段完成後，要將草稿放大繪製成準確的草圖，以便進一步繪製精細稿。準確的草圖通常依照製成品的原大尺寸繪製，但若製成品的尺寸過大或過小，則可以按比例縮小或放大繪製。郵票的面積很小，繪製畫稿就可以放大為2-4倍。準確的草圖是用尖細的鉛筆繪在薄草圖紙上（圖51）。

彩色的精細稿是依照準確草圖的大小與編排位置製作。它可用廣告顏料繪於圖畫紙上，亦可以運用色紙、色軟片、轉印紙等材料製作，務求精美，使畫稿的視覺效果盡量接近印刷製成品。

四倍大的彩色精細稿完成後，可以將它拍照縮小為郵票的真實尺寸，以研究圖案與字體在縮小後的效果。如果發現問題，就要在畫稿中改正，然後妥善裝裱，呈交客戶研究（圖52）。

圖 55

設計的審定

將設計圖案交給客戶時，可做適當的解釋，闡述設計的意念及優點，幫助客戶了解作者的創意。然後，可由客戶決定是否採用。

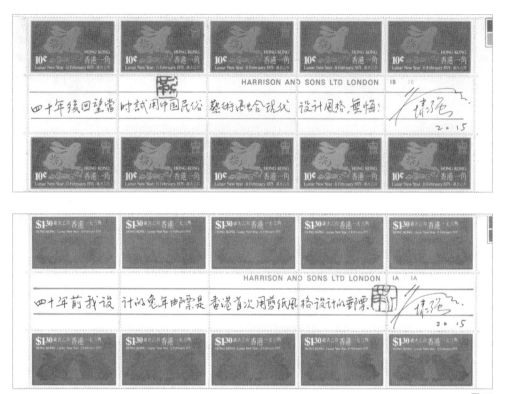

四十年後回望當時試用中國民俗藝術配也合現代設計風格，無悔！ 陳潤 2015

四十年前我設計的兔年郵票是香港首次用剪紙風格設計的郵票 陳珸 2015

圖 56

郵政署對郵票設計的審定，設有一個郵票諮詢委員會，成員包括郵務專家、集郵學者、設計專業人士和文物學者等。他們負責研究及決定發行甚麼郵票。每套郵票都委託幾位設計師提供設計稿，然後再由他們研究及選定其中之一的設計稿來印製發行。

設計的製成

郵票設計稿被選定採用後，就開始根據精細稿進行印刷正稿的製作工作。印刷正稿是給印刷技師用來製版印刷的，其製作要配合設計效果和印刷的特點。

郵票印刷廠對正稿有兩個要求：第一，正稿要做成郵票的四倍準確尺寸；第二，所有的文字要放在與正稿尺寸相同的正片軟片中，複疊在圖案畫稿之上。

進行兔年郵票的印刷正稿製作，一方面，要用黑色廣告顏料與繪圖墨水繪製準確的兔子圖案，再將兔子圖案用無調子高反差負片攝影，然後曬正反的一雙兔子圖案，拼貼在準確的位置上，構成兩款不同的構圖。圖案完成後就繪製邊線與皇冠圖案。另一方面，中英文字體都依計算準確的大小、選定的字體排好，拼貼在準確的位置上，再攝製高反差正片（透明底片黑色字體），疊在已經繪製完成的畫

稿之上。最後的工作是選擇紅色、綠色、金色和銀色的油墨色票，分別注明其中一款的兔子、線框和皇冠印銀色，背景印紅色；另一款則印金色和綠色，中英文字體全部反白。印刷正稿中的說明文字要愈詳細清楚愈好，這樣可以避免印刷工作的錯誤。印刷正稿完成後，還要再三校對及審視畫稿，一切滿意之後才可以送交印刷廠付印（圖53）。

其實，設計工作並不是終止於完成正稿之時。在印刷過程中，製版、試印、藍圖稿等每一個階段，設計者都應該與印刷工作者互相溝通，求取最佳的效果。一個成功的設計，不單只需要正確的設計意念與精美的畫稿，也需要完美的印刷製作去達成理想的設計成品。

首日封（圖54）左邊的兔子圖案，源自靳叔喜愛的宋代崔白《雙喜圖》（圖55）。

郵票於1975年2月5日發行，這個設計來自「民俗」而又不失「現代」風貌。自此，靳埭強設計生肖郵票的原則得以確立──源自民俗，而又具現代美感（圖56）。

圖 57

圖 58b

圖 58a

圖 58c

圖 58d

第一輪龍年生肖郵票

繼1975年兔年使用中國剪紙風格後，1976年1月21日發行的《歲次丙辰（龍年）》，則使用了畫像磚風格。

漢畫像磚是一種表面有模印、彩繪或雕刻圖像的建築用磚，它形制多樣、圖案精彩、主題豐富，深刻反映了漢代的社會風情和審美風格，是中國美術發展史上的一座里程碑。從20世紀60年代開始，許多漢畫像磚陸續在中原一帶出土，這些磚上繪有闕樓橋樑、車騎儀仗、舞樂百戲、祥瑞異獸、神話典故、奇葩異卉等珍奇內容，畫技古樸，成為研究我國漢代特別是東漢時期政治、經濟、文化、民俗的寶貴文物。

漢畫像磚是中國漢代最珍貴的圖像資料之一，存世量大，藝術價值高，蘊藏着很多古老而新鮮的元素，具有巨大的視覺藝術開發價值和拓展應用價值（圖57）。

利用畫像磚手法，把傳統中龍的圖形加以現代化，對靳埭強來說，自然不是難事。關鍵是如何抓住「龍」的精髓？

「神龍見首不見尾」，這句成語啟發了他的靈感。他使用「龍首戲龍珠」的特寫，以誇張的造型、生動的神態，活現了「龍」這一現實中不存在的動物（圖58a）。

一套2枚的郵票，使用兩票鏡像對稱的構圖。第1枚（圖58b）上，深、淺紫的同色系設計，較為雅致；而第2枚（圖58c）由作為對比色的「紅」與「綠」，「撞色」而成，尤為大膽，且具強烈的現代感。兩枚郵票的另一特點是，印在郵票齒孔上的票邊以金色代替了常規的白色，使郵票顯得富麗堂皇。

首日封（圖58d）上，仍用「龍首」，但「龍珠」以封上的郵票代替，金色的神龍雙目炯炯有神地盯着龍票，信封上的空白，頗有中國畫「留白」的妙味。

圖 59a

圖 59b

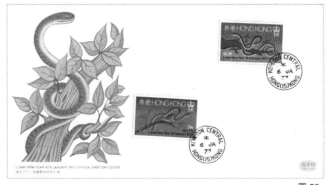

圖 59c

第一輪蛇年生肖郵票

1977年是生肖蛇年，郵票競稿的常勝將軍靳埭強，卻遭遇失敗。

在十二生肖中，鼠與蛇是較為不受歡迎的動物，在郵票設計上需要特別對待。在台灣第一輪生肖郵票（1968-1979）中，這兩套郵票的設計屢受挫折，最終鼠年以松鼠作為替身，蛇年以「摩西銅杖上的蛇」代替，成為「奇談」。

然而「生肖」不是「動物」，因此靳埭強決定不使用寫實的蛇，而以「玩具蛇」為主題。

他的方案，一枚是以水草編織的蛇（圖59a），另一枚是以紙材折疊而成的蛇身加上土陶小輪子製成可滑行的小蛇玩具（圖59b），設計出一套別開生面的生肖郵票。

大約是這套蛇年設計以「玩具」的形式入畫，因而與已發行的其他生肖郵票（直接出現生肖的形象——不論抽象或者具象）不成系列，郵政署沒有採用靳埭強的設計。這是他前期郵票競稿中少見的失敗。

而在36年後的2013年，他卻以同樣的概念，運用五種不同的工藝美術題材，設計出了第四輪蛇年郵票並獲選。

這套1977蛇年郵票（圖59c）最終由香港女設計師黃慕琳設計，於1977年1月6日發行，她以插圖的方式設計的「小青蛇」，頗為可愛。

圖 60

圖 61

在1975年《香港鳥類》郵票競稿中，根據題材的需要，靳叔使用了「花鳥工筆畫」的表達手法，希望將中國傳統藝術形式融入香港郵票，「工筆畫」也是香港郵票前所未見的，可惜未能通過（圖60）。

第一輪馬年生肖郵票

靳埭強屬馬。1978年馬年，他強勢回歸設計出人生第一套馬年郵票，至2014年，他共設計了三套馬年郵票。同一個設計師，設計三輪同生肖郵票，是美談，更是奇蹟。

「馬」在中華民族的文化中地位極高，充滿一系列的正面象徵和寓意，留下了豐富多彩的圖形和表現手法。

歷代表現馬的藝術品不少，而「唐馬」的造型較為壯碩而不失優雅，是盛唐文化的象徵。

書法是中國的國粹，由象形文字演化至今而成的「馬」字，仍然給人以「馬」形象上的聯想。

王御八龍之駿

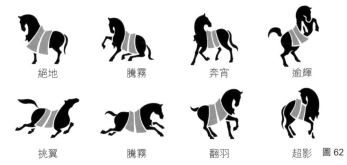

絕地　　　騰霧　　　奔宵　　　逾輝

挑翼　　　騰霧　　　翻羽　　　超影　圖 62

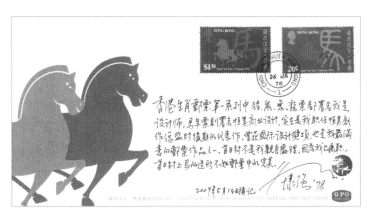

圖 63

靳埭強汲取二者的精華，以現代剪影的手法重新設計了馬的造型，一動一靜，並選用了篆體及楷體「馬」字各一，再使用「透疊」的手法進一步處理。該設計（圖61）成為「將傳統現代化」的設計經典。

這樣的視覺表達，脫胎於中國傳統，具有現代美感，擺脫了西方設計的陰影，走出了靳氏自己的道路。這是他設計生涯的重要代表作之一。

該套馬年郵票於1978年在由美國藝術指導雜誌主辦的「創作力展」中獲得「郵票設計藝術及插圖類別優異獎」，這是他獲得的首個國際獎項。他探索的「將中國傳統現代化」的設計道路，開始獲得國際設計界的認可。其後，他逐漸躋身國際級設計大師行列，成為華人設計師的翹楚。

「靳劉高設計顧問」（見本頁註）的高少康於2011年設計的「八馬茶業」新品牌，輔助圖形——「唐馬」的8種造型（圖62）與1978年馬年郵票上馬的造型一脈相承。馬的造型美感，歷經30多年仍不過時，足見靳叔當年的功力！

《歲次戊午（馬年）》郵票於1978年1月26日發行。郵票相當傑出，但官方首日封（圖63）卻有些不盡如人意。

此時靳埭強已離開任職的恒美商業設計公司，馬年郵票是以恒美的名義應邀參加競稿的，他囑咐前同事使用同樣風格的「雙馬」作為首日封圖案，但功力不足的同事，將馬的造型放大重繪，未能傳達出郵票中馬的神髓，尤為可惜！

此後的9年，靳埭強再無新作。難道，他江郎才盡了？

註：靳劉高設計顧問

靳叔於1976年與朋友創立新思域設計製作，1988年改組為靳埭強設計有限公司。在劉小康成為合夥人後，1996年公司易名為靳與劉設計顧問，2002年在深圳開設分公司。2013年高少康成為合夥人，公司再次改名為靳劉高設計顧問，靳叔任榮譽顧問。

因小見大

中卷

因 小 見 大 │ 中卷

創 業 時 期 （ 1 9 7 6 - 1 9 9 7 ）

剛完成第一輪香港生肖郵票最後一套馬年票設計稿之後，靳埭強就
離開了任職8年的恒美商業設計公司，與幾位舊同事合創自己的事
業，取名為新思域設計製作（圖1）。當年兄弟班約4人努力打拼，
學習經營設計生意。營利少的郵票設計並不是他們最着力的重點項
目。1978年馬年郵票發行後，香港郵政署也停止了生肖郵票的再啟
動計劃。

圖 1

兩岸四地生肖郵票

在兩岸四地中，香港是最先發行生肖郵票的地區。香港第
一輪生肖郵票由1967年（羊年郵票）起至1978年（馬年
郵票）結束，靳埭強設計了其中的豬年、鼠年、兔年、龍
年及馬年郵票，他的設計，尤其是後三套，不但在此系列
12套中體現了「現代中國風格」，而且在同期的生肖郵票
（中國台灣第一輪生肖郵票於1968年-1978年發行）（圖2）
中，也算是佼佼者。

1978年之後，香港沒有繼續發行生肖郵票，而內地（大
陸）、台灣及澳門對生肖郵票極為重視，連續發行。

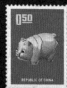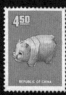

圖 2

圖3

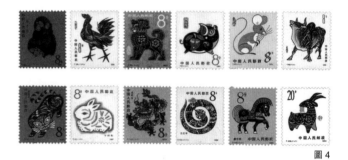

圖4

圖5

中國台灣於1968年開始發行「新年郵票」（雞年），每年由不同設計師負責，各套的風格，甚至枚數都不同（有2枚或4枚），票幅有橫有直，缺乏系列感。為克服上述缺點，台灣郵政在第二輪生肖郵票設計時，採取「一次性作業」方式，公開徵選方案，要求應徵者一次性提供12年的設計方案，結果由莊珠妹以「圓形生肖」方案為圖，由1980年底「雞年」起，連續發行。每年發行一套2枚及由2套郵票合成的小全張1枚（圖3）。

而大陸由1980年「猴年」起發行生肖郵票，為保持系列感，預先設定條件，如每年一枚，票幅相同，顏色逐年「一彩色一白底」，採用雕刻版與影寫版套印等。由中國傑出的美術家設計原稿，並由專業的郵票設計師輔助。此舉非常有效，1980年猴年郵票由黃永玉原畫、邵柏林設計；1981年雞年由張仃原畫、程傳理設計；1982年狗年由周令釗設計；1983年豬年由韓美林原畫、盧天驕設計，均成郵票精品（圖4）。

中國澳門則按照傳統「一鼠二牛三虎四兔五龍六蛇……」的十二生肖次序，從1984年「鼠年」起發行生肖郵票。每年發行1枚及小本票1本。整輪十二套由同一人——葡萄牙人「金地道」（譯名）設計，他採用「方框、圓月、生肖、書法」設計，倒也別有風味（圖5）。

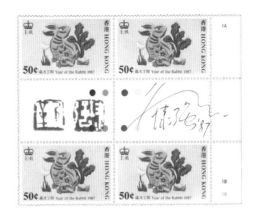

第二輪生肖郵票

中斷了8年之後，直至1987年，香港開始發行第二輪生肖
郵票。汲取了第一輪生肖票「系列性不強」的教訓，香港
郵政署也採用了「由同一人設計十二套生肖票」的方法來
選取設計方案。

通常，每套郵票是由香港郵政署邀請三位設計師分別提供
設計方案，然後三選一。此次第二輪生肖郵票則更為慎
重：先是邀請五位具有代表性的香港設計名家提供方案，
每人提供十二生肖各一枚，其中一生肖設計一套四枚，然
後五選二；再由這兩位設計師提供深化設計全套的方案。

進入到「二選一」決選的兩位設計者，一位是靳埭強，另
一位是知名的平面設計師。靳的方案是「刺繡生肖」，每
套四枚，圖案不同；另一位設計師的方案是「雕刻版生
肖」，類似鈔票上的圖案，純以線條構成，每套四枚，圖
案相同，刷色不同。

結果，繼1978年馬年郵票之後，靳埭強於1987年以「第
二輪十二生肖郵票」重返香港郵壇。首套《歲次丁卯（兔
年）》（圖6）於1987年1月21日發行，這是他第二次設計
兔年郵票。

圖6

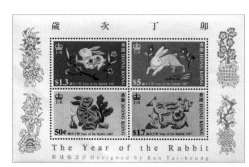

圖 9

圖 10

圖 7

圖 8a

圖 8b

其實，相隔的8年時間裏，靳埭強並非告別郵票設計，他也有應邀提供方案，但都未獲選用。

這次的對手很強，勝來不易。當年新思域的主要合夥人已離去，靳埭強在改組公司時期，將刺繡生肖郵票設計成套折賀年禮品，並逐年寄贈小全張給好友，集結成珍貴的紀念郵品（圖7）。1988年，新思域易名為靳埭強設計有限公司（圖8a、圖8b 新商標）。

香港第二輪生肖郵票，每年發行一套四枚以及由這四枚組成的小全張一枚（圖9），從1989年蛇年起還發行小本票一本（圖10），其中馬年還發行了《倫敦國際郵展小本票》。

十二生肖郵票，每年四枚，共48枚。圖案均為刺繡，由靳埭強逐幅畫出繡樣，標明繡線色彩，交由廣東的刺繡藝人一次性完成48幅繡品（圖11）。

刺繡成品的細節未如靳埭強的原稿傳神，然而民間藝人的手工製作卻增強了民俗感，這也是這一輪生肖郵票的特色所在。

這48幅繡品，已贈予香港文化博物館作為館藏。

圖 11

圖 12a　　　　　　　　　　　　圖 12b

圖 12c　　　　　　　　　　　　圖 12d

圖 13

郵票的設計，是將刺繡的生肖圖案「退地」（去掉底色），背景填以平塗的彩色，加上徽記、文字、面值等而成。

對比12年前的「剪紙兔票」，「刺繡兔票」同樣是「民俗手工藝」。前者盡力使圖形「現代化」，後者卻「返樸歸真」，採用真實的刺繡。手法的改變是為了適應不同時代的審美情趣。

郵票的正稿，即用於正式製版印刷的設計稿樣是根據進度逐年完成的。在12年的過程中，「生肖圖案」有時會根據郵政署的意見做出調整或修改，此時就需要將刺繡成品上的圖案加以處理，好在當時已有相應的電腦技巧。「猴子增肥」（1992年猴年郵票第四枚，面值5元）（圖12a、圖12b）及「黑老虎換皮」（面值5元，1998年虎年郵票的第四枚，把刺繡的『黃紋黑虎』改為『黑紋黃虎』）（見後文）（圖12c、圖12d），得以完成。其實，「黑老虎」雖然罕見，但並非不合理——1990年的馬年郵票第一枚就是「黑馬」。

小全張的設計，是將4枚郵票組成田字形居中，上下配以文字，左右配以銀色傳統紋樣。整個系列手法相同。

首日封設計也是十二套相似以成系列：最下為紅條，左下角是「窗框」，內為「生肖」與老宋體的銀色生肖文字結合而成的圖案。1987年《CS00086歲次丁卯（兔年）》的首日封如圖（圖13）。

第二套龍年生肖郵票

1988年1月27日發行的《CS00090 歲次戊辰（龍年）》（圖14）郵票，風格與前一年兔年相同。

小全張（圖15）的左右邊飾使用了「雲紋」來配合「飛龍在天」的特性。在首日封圖案上，「龍形」從「龍字」中穿出，不見尾部，一方面避免圖案過於複雜（中文「龍字」的筆劃較多），更重要是，要和12年前的龍年郵票及首日封一樣，體現「神龍見首不見尾」這成語。在理念而不僅是形式上體現中國文化，一直是靳埭強的追求，也是他能夠躋身國際設計大師的要素之一。

同系列的《CS00096 歲次己巳（蛇年）》於1989年1月18日發行（圖16、圖17）。從此套起，開始發行小本票（圖18a、圖18b），小本票的封面融合了郵票中的生肖圖案、小全張邊紙的銀色民間裝飾圖樣，及首日封的紅色底邊。

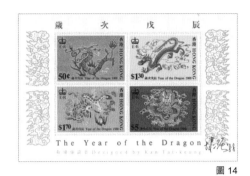

圖 14

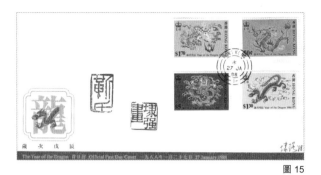

圖 15

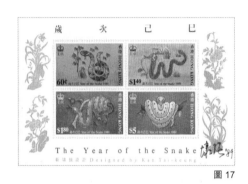

圖 16

圖 17

圖 18a

圖 18b

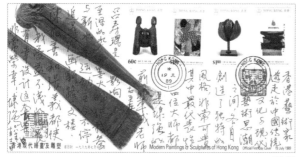

圖 19

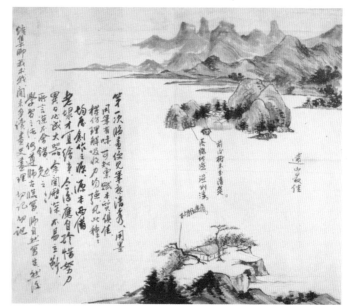

圖 20

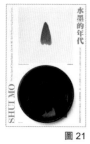

圖 21

圖 22

香港藝術郵票

1989年中，靳埭強有機會憑藉郵票設計向他的恩師及其他前輩致敬。

此套《CS00098 香港現代繪畫及雕塑》（圖19），選用了四位香港傑出藝術家的代表性作品。四位藝術家分別為張義、陳福善、文樓、呂壽琨。其中，呂壽琨當年已經過世。

呂壽琨是靳埭強的水墨畫啟蒙老師。1967年，靳埭強修讀由呂壽琨教授的香港中文大學校外進修部之水墨畫課程，呂先生慷慨借出古畫供靳臨摹。在靳埭強的第一張臨摹習作（圖20）上，呂先生未做修改，只批寫其對錯，提示畫理，更題詞勉勵：「第一次臨畫便見筆底清秀，用墨用筆有味，可知稟賦本質俱佳，模仿理解吸收力均強。凡此種種均屬創作之源，源本兩備。老埭才宜繪事，今後應自珍惜努力，異日必成大器。余閱歷深，不易立斷，所言諒不會錯，勉之勉之。學習之法，仍遵師古臨寫，師自然寫生，然後結集師我求我，閒來多讀畫史畫理，切記切記。」

這段話不但激勵了靳埭強努力向上，更影響了靳氏在水墨畫及設計創作上的探索路程。他一直視呂壽琨為恩師，1985年呂氏逝世10周年，為呂壽琨紀念展設計的《水墨的年代》海報（圖21）更開創了其獨特的「紅點」風格；在2005年靳氏也有幸設計了《呂壽琨手稿》（圖22）一書。

此套郵票的設計非常「簡單」，看似平平無奇。

藝術作品是本套郵票的主角，4枚中第1、3枚為立體雕塑，因此在雕塑的正面攝影下方加上陰影；另兩枚繪畫作品則是完整地呈現，其中第4枚是中國畫，去掉了原作的白底。

四件藝術品完整地置於郵票中央，下方排上面值及作品說明。上方的皇冠和銘記則使用銀色，弱化文字，以使人的視線聚焦在郵票的藝術品上。

郵票於1989年7月19日發行。首日封（圖23）設計頗具特色，使用了「創作工具」（雕刻刀及畫筆）來呼應郵票上

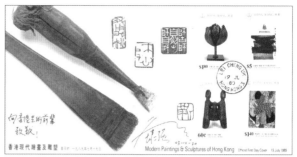

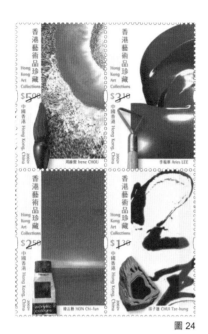

圖 24

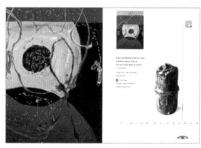

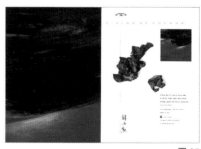

的「作品」。其中雕刻刀是向靳氏的前輩藝友張義（第1枚中雕塑的作者）借來的，畫畫的排筆是靳氏平時所用。雕刻刀上粗下小，排筆上小下大，兩者並排有較強的視覺趣味與衝擊力。這套郵票及首日封設計獲得了專業設計比賽「HKDA Show' 90」的銅獎。

2002年，香港發行了《香港藝術品珍藏》郵票（圖24），可算與上述郵票「同系列」。設計者是易達華，他曾於「靳埭強設計有限公司」任職多年。這套郵票以「作品」配合「創作工具」，二者皆以局部呈現，版面頗有視覺張力，衝擊力十足，但因此也無法一睹每件作品的全貌。

1990年，靳氏獲得多項設計大獎的廣告設計《VISION OF COLOUR》（圖25），可謂是藝術品的整體與局部兼得的傑作。但郵票是「方寸藝術」，限於尺寸，無法兼顧——這也是郵票設計與海報、標誌等均屬平面設計，但仍有其特性、自成門類的原因。

圖 25

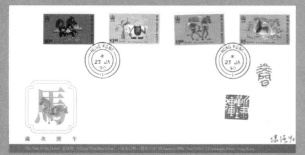

圖 26a

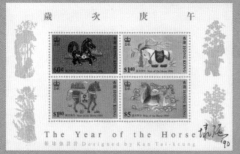

圖 26b

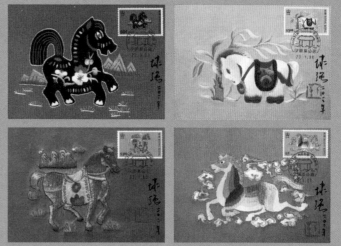

圖 27

第二套馬年生肖郵票

1990年1月23日發行的《歲次庚午（馬年）》郵票（圖
26a、圖26b），風格與之前一脈相承，品種包括套票、小全
張和小本票。

明信片（圖27）（不是由郵政署官方發行）圖案是原刺繡的
圖樣，可以看到原刺繡和郵票之間的異同。

另外，該年度恰逢1990年倫敦國際郵展，所以當年5月3日
又發行了特別版的馬年小本票，封面有郵展的標誌。與1
月23日發行的小本票的重要區別是多了「黑白印樣」（
圖28）。

這是靳叔第二次設計馬年郵票（圖29）。

其後，第二輪生肖郵票每年都按大方向陸續發行，它們呈
現了和諧生動的美感，達到了預想的效果（圖30、圖31）。

圖 28

圖 29

圖 30

圖 31

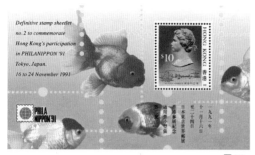

圖32a

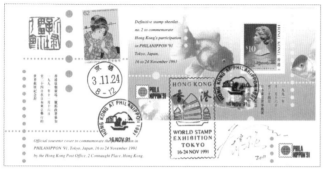

圖32b

圖33

東京世界郵展小型張

1991年發行的《一九九一年十一月十六日至二十四日本東京世界郵展香港參展紀念通用郵票小型張（第二號）》（圖32a），指定使用10元面值通用郵票，靳氏設計的是小型張邊紙及首日封（圖32b）。

由於日本人喜愛金魚，靳氏便以金魚為主題，而且將郵票齒孔與金魚吐出的水泡形成視覺上的聯繫──這樣可以和「郵展」的主題密切相關。

靳埭強也曾替萬里機構‧萬里書店設計《金魚》精裝書（圖33），與金魚可謂有緣──同樣的主題，作為書籍或郵票，用途有別，有不同的處理方式。

哥倫布世界郵票博覽會小型張

1992年5月22日發行的《為紀念香港郵政署參加九二哥倫布世界郵票博覽會而發行的通用郵票小型張（第四號）》與上述郵票一樣，由靳氏設計小型張邊紙及首日封（圖34）。他設計了一個圖標──哥倫布發現新大陸時乘坐的船舶、飄帶及四向箭頭，與漸變的彩色地圖相配合。值得一提的是，為了與小型張的色調相協調，10元面值的普票背景由褐色改為了淺紫色。

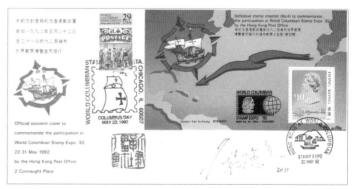

圖34

圖 35a

圖 36a

圖 35b

圖 36b

集郵「票中票」

1992年7月15日發行的《集郵》（圖35a）是香港第一套「票中票」。「集郵」一詞，英文本為 "Philately"，為了更接地氣，在郵票上譯為更通俗的 "Stamp Collecting"。

4枚郵票分別巧妙地與郵票工具一起呈現了具有代表性的香港郵票（圖35b），第1枚是《皇儲伉儷訪港紀念1989》及1991年《羊年郵票套折》小本票，第2枚是1891年首套紀念郵票《開埠五十周年紀念》，而第3枚中有靳氏最喜愛的香港郵票之一——浴火鳳凰。第4枚與「水印檢查器」一起出現的，是早期帶「皇冠CC」水印的維多利亞女皇頭像通用郵票。

此套郵票使用了攝影手法，攝影由王正剛負責，他是與靳叔長期合作的專業攝影師。

中國銀行發行港幣與澳門幣紀念封

在靳叔的設計生涯中有諸多代表作，「中國銀行」行標尤為世人所熟知。

早在1980年，靳叔就受邀負責為中銀集團（香港）設計標誌。為體現銀行業的特點，他以中國古代錢幣作為創意切入點，其中「方孔銅錢」是普羅大眾最容易記憶、理解的，加上小時候常見以紅繩串起眾多古錢的形態，他嘗試將「中」字拼入古錢內，這巧妙地將「中國」和「銀行」兩個主要元素融合了起來（圖36a）。

此設計以最簡潔的造型手法使古老的傳統加以現代化的呈現，同時圓滿地傳遞了企業的願景，不但雅俗共賞，令客戶和使用方滿意，而且還在很多專業比賽中獲獎，其中包括國際權威設計年鑑CA優異獎——堪稱世界上最具有挑戰性的設計獎項。

1986年，此標誌經中國銀行總行批准為總行行標。其後，靳叔還為中國銀行規劃企業視覺形象CI系統等，雙方進行了長久的合作（圖36b）。

圖 37a

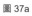

圖 37b

圖 38a

圖 38c

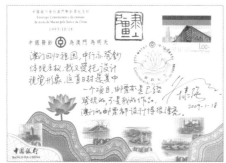

圖 38b

圖 39a

1997年香港回歸和1999年澳門回歸前夕,中國銀行香港分行和澳門分行都成為發行鈔票的銀行之一,靳叔分別擔任其設計顧問,並設計相關的宣傳形象。他先後將中國銀行行標與新鈔的主題圖紋融合,變化成兩套發鈔紀念的視覺形象(圖37a、圖37b)。它們風格各異,新意盎然,發行當天深受兩地市民歡迎,並爭相收藏,成為佳話。

紀念首日封也是系列宣傳紀念品之一。1994年,中國銀行發行港幣鈔票紀念封(圖38a),圖案是行標及鈔票圖紋配合鈔票背面的香港風景;1995年,中國銀行發行澳門幣鈔票紀念封(圖38b),圖案以蓮花(澳門市花)為主題。它們均美輪美奐,生動而莊重。

我還收藏了一個趣味品(圖38c 蓋有靳叔設計的郵戳)。

中國銀行行標也曾數次登上內地的郵品(圖39a、圖39b)。

圖 39b

圖 40a

圖 41

圖 40b

國際體育郵票

1995年3月22日發行的《香港國際體育活動》郵票（圖40a），體現了在香港舉行的四項國際體育賽事：橄欖球、賽艇、龍舟與賽馬。每一枚郵票有機地融合了運動場面、比賽標誌，並以色塊襯托皇冠及香港字樣，四枚郵票兩兩對稱，採用相同的構圖，有效地整合了四種運動主題。

為了使畫面統一，四個運動畫面邀請了劉史文進行繪圖。劉史文是與靳埭強設計公司長期合作的插圖師，由他作插圖的香港郵票還有其他幾套。

在首日封（圖40b）上，與郵票色塊相同的四種顏色在左邊形成「田」字，並在中間配合以橄欖球、船舵、交叉的龍舟槳及馬鞭圖案。這巧妙地配合了郵票的風格及各枚郵票的主題。

第二套鼠年生肖郵票

和第一輪一樣，鼠是不容易設計的生肖題材，太像不好看，不像又失真。1996年初發行的鼠年郵票（圖41），仍然是採用刺繡的統一風格，在郵票背景中留空較多，以突出鼠「體形細小」的特徵，造型也做到了「形似而不難看，悅目而不失真」，這是難能可貴的。

香港名山郵票

通過郵票推廣香港藝術，一直是靳叔的追求。郵政署於1996年9月24日發行《香港群山》。本來靳埭強的設計原已通過，有機會使他的水墨畫作登上郵票，但最終結果卻不盡如人意。

郵票計劃為一套四枚，包括大帽山、馬鞍山、獅子山、鳳凰山。受邀設計時，靳氏提出兩種方案：一是請四位香港當地有代表性的水墨畫家（包括他自己）每人畫一座山峰，四座山由四個人創作；另一套方案則是四座山峰，均由靳氏作畫（圖42a），考慮到郵票尺寸細小的特點，用色比較濃烈鮮明，且分為四種色調（圖42b 郵票設計稿）。

結果第二種方案獲得通過，只是要求把大帽山那枚改為八仙嶺。

但後來又起波瀾，郵政署認為靳氏方案中的雲霧，現實中是沒有的，因此否決了此方案。其實香港高山間也可見到雲霧，只是並不為人樂道。

最終發行的郵票是較為寫實的插畫風格，色彩上也是每枚各自一種色調，使用不同的票幅，以配合不同的山景。

圖 42a

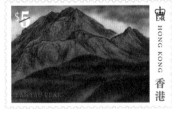

圖 42b

圖 43

圖 44

香 港 回 歸 後 （1997-2008）

早在20世紀80年代初，靳埭強認真思考了1997年香港回歸的問題，他早就決定留在香港，做香港設計師，做中國設計師，更要做亞洲設計師和世界設計師。換句話說，靳埭強（圖43）的心早就回歸了。他自己的坐標很清晰，即在1997年前全力發展設計和藝術事業。

靳埭強設計公司實力強大，培養了眾多人才。1996年，公司易名為靳與劉設計顧問，合夥人是劉小康。1981年，劉小康於香港理工學院畢業後進入新思域任職，與靳氏共事30多年。他設計了《香港影星》（1995）、《香港博物館及圖書館》（2000）、《香港法定古蹟》（2007）、《兒童郵票——中國成語故事》（2011）和《香港特別行政區成立十五周年》（2012）等郵票。

回歸通用郵票

隨着1997年7月1日香港回歸日的臨近，香港郵票將面臨一個問題。

郵票代表一個國家的主權。因此，回歸前（至1997年6月30日為止）使用帶有英國皇權色彩，銘記為「香港」、"HONG KONG"及皇冠或女皇頭像的郵票；

回歸後（由1997年7月1日開始）使用銘記為「中國香港」、"HONG KONG, CHINA"的郵票。

為解決郵票「過渡期」的問題，香港郵政署由中英兩國協商決定在1997年初發行一套「97年前後均可使用」的通用郵票，銘記為空前絕後的「香港」、"HONG KONG"，既無皇冠徽記，也沒有「中國」、"CHINA"字樣，設計內容必須中立，並要取得中英聯合聯絡小組雙方的同意。

香港郵政署從1994年就開始安排「九七」過渡郵票的設計工作，同時邀請了五位設計師，請他們各自拿出設計方案。初步方案在一個月內提出後，經郵政署認可，再拿出詳細方案。郵政署通過後，畫出正式圖稿。最後還要交中英聯合聯絡小組審議批准；前後反覆多次，歷時近半年，才最終確定。這是靳埭強設計郵票周期最長的一次。

這套新款通用郵票共16枚，面值從一角至50元不等。

此前的所有通用郵票，都是使用英國君主頭像、徽章、旗幟等象徵皇權的圖像（圖44 香港郵票140周年紀念封）。

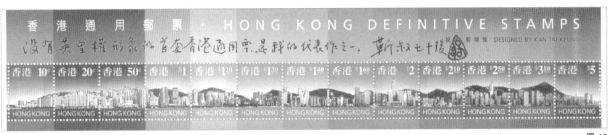

圖45

圖46

這套具歷史意義的通用郵票，該採用甚麼形式來表現香港特色？

他想到，香港最美的地方在海港，尤其是從尖沙咀向港島望去的景色最美。這裏，高樓大廈體現了香港的都市風采，背後的太平山輪廓起伏優雅。都市風光反映了香港的經濟繁榮，太平山背景也蘊含了香港的自然之美。

1997年回歸時的海島景色，承前啟後，既代表香港的發展歷史，也代表回歸時的國際城市的場景，是很直接的意念。設計郵票時雖然未到回歸時刻，建築物不會有大變化，圖片資料可以搜尋到。但如何表達這個海島呢？可以是每枚郵票相同，還是……

最終，靳氏提交的設計方案，是馳名世界的香港勝景——維多利亞海港的風景（圖45）。

從題材選擇上，這樣可以避免政治上的象徵；特別之處在於靳氏使用的表達手法——他沒有常規地使用攝影或插畫，而是以「中國畫」長卷的處理手法加以演繹。

西方風景畫所採用的視點，多為平視的一點透視與二點透視，即「所見即所得」。而中國傳統山水畫則採用「視點移動（散點透視）」的「三遠」表現法，以「高遠、深遠、平遠」的方法，讓一目不能窮盡的風景匯於一畫。「長卷」是中國傳統繪畫的重要形式，畫面橫向展開，可以展現豐富的內容。著名的山水畫長卷，包括元黃公望的《富春山居圖》、宋王希孟的《千里江山圖》（圖46　中國《千里江山圖》長卷版）等。

靳氏在郵票中展現的港島風景，就是專門從海上不同位置拍攝，再拼合成為超長的一幅，正是使用了「平遠」的原理。為了使用方便，通用郵票通常票幅較小，需要使用不同色彩加以區別。靳氏創造性地運用「彩虹色相」，把13枚低值郵票（從1角到5元）分為13個不同的顏色，而它們也能互相拼接，成為「郵票長卷」。

在每一枚尺寸細小的低值郵票上，靳氏盡量充分地利用空間放置「香港」“HONG KONG”及面值：每枚郵票各採用一種主要色彩，海面以彩色代替，其上為等線體英文“HONG KONG”，「香港」及面值置於票面上端，「香港」二字使用較為莊重的中宋體，面值字體與之相配。上方底色與風景之間由彩色漸變為白色，以突出「風景」。風景也處理為單色調，且調整為與底色相協調的色彩。

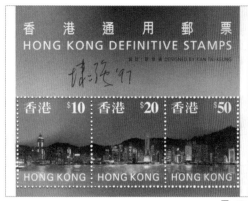

圖 47a

圖 47b

通用郵票由於各枚面值不同，較少設計為小全張形式（特殊情況除外）。因為面值不同，不利於郵資計算。但此套郵票的設計，「連票」更能突出它的神采。

13枚低值郵票，設計成為橫連「長卷」，完整地呈現了他的設計初衷。13枚郵票從整體上看是中國畫的長卷形式，部分看是中國畫的聯屏形式，既可以單獨看又可以連起來看，這充分體現了靳埭強「中國文化現代表達」的設計哲學。

與13枚低值郵票使用日景不同，3枚高值郵票（圖47a）精選了沿海風景中的精華段，且是夜景。在3枚郵票上分別是中環大廈（面值10元）、中銀大廈（面值20元）和怡和大廈（面值50元）3座年代不同的地標建築。由於它們票幅較大，可以呈現更多的細節，因此使用了全彩色的夜景，而背景色調則使用了從藍到紫到洋紅的漸變顏色。

低值小全張的尺寸為53mm×273mm，其長度創造了世界紀錄；印刷使用了7種專色，也打破了世界紀錄。高、低值小全張的左右邊緣，並不像常規那樣，把顏色直接延伸到邊緣，而是採用白色。我曾特地寫信請教，靳叔的回覆是「不想破壞長卷的連續感」。

這套郵票，巧妙地運用中國畫傳統的處理手法，使畫面訊息量達到最大的飽和度，是靳氏郵票設計的代表作之一。

《一九九七年香港通用郵票》於1997年1月26日發行。在首日封（圖47b）上，靳氏特地選用了一張與郵票角度相同的早期香港風景畫，與郵票一起對照，形成「滄海桑田」的歷史感。

此套郵票因1997香港回歸這個歷史事件而設計，成為歷史的見證，也體現了香港人的驕傲——由一個漁村發展成為國際大都會。

同時發行的3種小本票（圖48），封面使用與對應郵票同樣的色調，並以郵票外形框出長景中的對應郵票位置，配以相同的字體，延伸了郵票的風格。

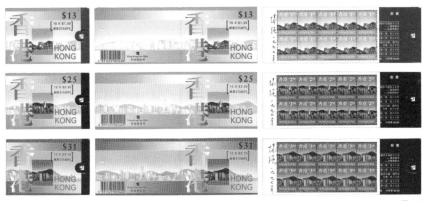

圖 48

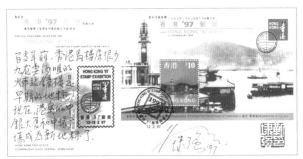

圖 49a

圖 49b

如果說上述「山水長卷」運用了中國傳統繪畫的概念，那麼「回歸普票」時，靳叔還提交了另外一個閃爍的「純現代的中文字體」方案，它並非是一個陪襯方案，也有其獨到之處。

香港是國際性的大都會，夜景舉世聞名。七彩斑斕、璀璨閃耀、燈火輝煌的盛景，正是「東方之珠」的寫照。

由此，他想到夜景中透出不同色彩的一格格「窗口」，並以此來象徵這個花花世界。他以馬賽克方格構成「香港」二字，並僅以這兩個「文字」為主體，設計出13枚低值票。圖案的方塊分格完全相同，每枚郵票僅使用不同的「馬賽克配色」加以區分——這在設計上是不小的挑戰。高值的3枚，手法相同，但票幅較大。

這套方案，手法現代、抽象，巧妙而得體地表達了香港的地區色彩和氣氛，體現出了前衛、先進的專業設計水平。

通用郵票小型張系列

1997年2月12日發行《香港'97通用郵票小型張系列第四號》。郵票使用的是剛發行的通用郵票（10元面值）。小型張背景選用了一張老照片：20世紀20年代尖沙咀碼頭，左方矗立的是尖沙咀九廣鐵路火車總站鐘樓，而右方的海上則航行着一艘高煙囪的天星小輪。設計主旨是今昔的對比，郵票上的中環大廈與小型張背景上的鐘樓，雖然是不同年代的建築，高度對比也非常懸殊，但外形上卻有點類似，形成了生動有趣的對比。

小型張右上角是標誌，上面的字體和底下橫條使用漸變色彩，以呼應郵票漸變的底色。

首日封（圖49a）左邊的圖案，兩個圓圈中的兩個建築物圖片，強化了這種對比。

同年2月16日發行的《香港'97通用郵票小型張系列第五號》（圖49b），其概念和手法與前者相同，均使用20世紀70年代尖沙咀九廣鐵路火車總站的老照片，鐘樓還是視覺的焦點，但這次照片的取景角度與前者不同，隔着海港可見對岸的風光。

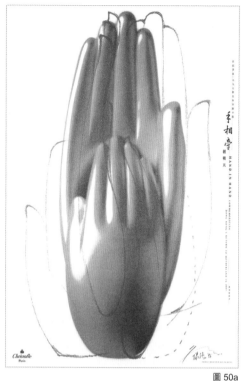

圖 50b

圖 51

圖 50a

《手相牽》香港回歸紀念銀器

1997年香港回歸祖國，為紀念這件盛事靳叔也完成了一項跨界設計的代表作。

法國昆庭銀器是馳名世界的貴族級精品，該品牌決定為香港回歸推出紀念銀器，特邀靳叔進行創作。

靳叔認為，香港回歸像孩子回家一樣，是自然而然的溫馨家事，所以要以平常心代替激情──相信這樣的傳情達意，會更使人感動。

他排除一切政治形式或慶典形式的創意取向，創作出名為《手相牽》（圖50a、圖50b）的銀器擺件。銀器為一套兩件，是一大一小兩隻手，象徵着母與子；兩手的互疊位置，亦可變換，放置自由。當一大一小交疊構成時，表現母子兩手相牽，帶出香港與母體團聚的主題。

創意是受到中國倫理親情的思想啟發而來的，造型則源自佛教藝術中溫柔慈祥的佛手美態，將剛冷的金屬材質化出溫暖親情的意象。

這設計是如此優雅而深入人心，乃至在2007年發行《香港特別行政區成立十周年》（圖51）郵票時，還被郵票設計師劉紹增巧妙地運用到面值1.80元的郵票中。

第二輪虎年生肖郵票

香港第二輪生肖郵票由1987年至1998年發行，這使得它成為唯一跨越香港回歸的系列郵票。

1998年1月4日發行的《歲次戊寅（虎年）》郵票（圖52a），風格與之前十一套相同，差別只在銘記上，左上角以「中國香港」代替皇冠徽記，右側以"HONG KONG, CHINA"取代「香港 HONG KONG」。

有趣的是面值5元的第四枚，原設計是「黑老虎」（黑色皮毛，金黃色條紋），郵政署提出需要修改為「黃皮老虎」（圖12c 刺繡老虎、圖12d 郵票老虎，第44頁）。

圖 52a

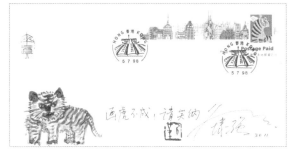
圖 52b

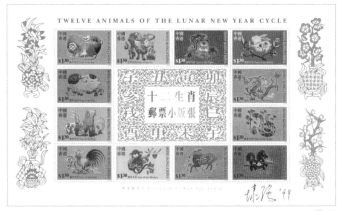
圖 53

其實，生肖郵票並非動物郵票，表達的是人們心目中的各種神獸，毋須追求生物學上的逼真。「黑老虎」刺繡已完成多年，如需重繡，頗費周折。好在可以借助電腦技巧，將黑老虎「易裝」成功。靳氏的設計公司是香港最早引入電腦輔助設計的設計公司之一。

此系列票中，「猴子增肥」及「黑虎易裝」都借助了日漸成熟的設計軟件。電腦輔助設計為設計行業（當然包括郵票設計）帶來了相當大的幫助，複雜的視覺效果可以通過設計軟件模擬及製作出來，與之前的畫稿及正稿需要手工完成相比，這是翻天覆地的進步。

1998年4月28日發行的《虎年生肖（本地郵資）》信封（圖52b）上，老虎旁邊的香港建築物插圖，是由陳球安所作。2011年我請靳叔在上面手繪老虎，這是他第一次嘗試手繪封，彌足珍貴！

十二生肖郵票小版張
1999年2月21日，香港郵政署發行《十二生肖郵票小版張》（圖53），讓第二輪生肖齊聚首。小版張在已發行的48枚郵票中每個生肖各選一枚，十二枚郵票將生肖依次圍成一圈，中間是票名及十二地支，外圍左右是吉祥圖案，與之前的12枚小全張形成系列風格。

在1998年第二輪生肖郵票完成之後，郵政署於1999年1月31日發行了《賀年郵票》，以該年生肖兔子為圖案作為過渡，而於2000年龍年起發行第三輪生肖郵票。

靳埭強是受邀競稿的設計師之一。鑑於之前他已設計了絕大多數生肖郵票（第一輪5套，第二輪全部12套，在24套中設計了17套），他預料評審委員的期望會更高。與之前兩輪不同，這次他提交的方案，畫面效果比較複雜，是「傳統紋樣」與「現代圖形」的結合，強調現代感，但未獲採用。

最終，獲得採用的是關信剛的「新派剪紙」方案，由2000年至2011年發行。

支持北京申辦2008年奧運會
靳叔對中國申辦奧運會一直非常關注。

靳叔認為，1991年北京第一次申辦奧運會（申辦2000年奧運會）時，直接使用北京市旅遊局局標中的天壇圖形作為申辦標誌，是一個錯誤的決定。

圖 54a

圖 54b

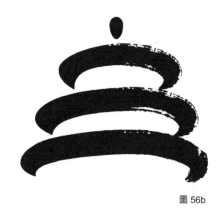
圖 56a

圖 55

圖 56b

該標誌是用「北京」二字構成天壇的形象。天壇是一個有著歷史與文化寓意的優美建築，代表北京是恰當的。但它是一個建築形態的標誌，與運動主題毫無關係（圖54a、圖54b）。

因為靳叔也很喜歡天壇這個建築，在看過這個申奧標誌後，他就開始構思如何簡潔地表現這個建築造型，並在《北京國際商標節》海報（圖55）上做出嘗試：三條弧線，上面一點，對稱圖案，是很簡練的天壇形象。

當北京第二次申奧（申辦2008年奧運會）時，靳叔很關心申奧標誌。在參加北京申奧形象研討會時，他非常熱誠地建議應如何設計北京申奧標誌，並在這一過程中提出如何得到專業設計師的支持，讓他們參與其中。相關領導採納了靳叔的意見，並希望他協助組織專業設計師參與邀請賽，靳叔也榮幸地獲邀為評委。

靳叔參加了這次專業邀請賽，參賽方案是將前述「天壇形象」加以發展，增加其運動感。最終，此方案在專業與公開徵集的多方案比選中獲得終評第二名，第一名是長城造型的方案。由於靳叔大力提倡專業設計師的參與，前十名當中有很多是專業設計師的作品。

由於未能確定最終方案，大會指定專家繼續對方案進行修改。作為被指定的三個專家之一，靳叔的主要工作包括修改自己的方案，他為標誌增加了毛筆及書法效果，使其蘊含了中國味及運動感。

當靳叔被委託為香港設計申奧紀念封（圖56a）時，他將此圖案（圖56b）運用在紀念戳的設計中。他認為，圖案代表了北京、現代、運動等多種元素，很好地表達了主題。

圖 57a

聯合發行——龍舟競賽郵票

踏入新世紀後，靳埭強的首套郵票作品，是2001年6月25日發行的《中國香港——澳洲聯合發行：龍舟競賽》。

按照國際慣例，不同郵政聯合發行的郵票，由各方分別提出設計方案進行選擇。靳氏的方案是「龍舟競賽」——外國人及中國人駕駛的兩艘龍舟齊頭並進，未分勝負，背景分別為悉尼歌劇院和香港會議展覽中心兩座地標。由於使用連票設計，悉尼和香港的背景建築物必須「無縫」連接，因此以繪畫的形式表現較為適合。

身為香港設計師及藝術家，靳氏一直不忘向世界推介香港的設計及藝術創作。這次，他邀請同輩藝術家陳球安為郵票創作插畫。

陳球安，1946年出生於廣東東莞，是香港專業畫家。他全力配合，並根據靳氏的要求，使用其獨特的「分格—線條—重彩」這一富有裝飾性的藝術語言，繪成「龍舟賽」全圖。靳叔在畫面適當位置框出郵票，加上文字，遂成為郵票小全張，恰當而又藝術地突出了「聯合發行」的主題（圖57a 首日封、圖57b 兩地發行的小全張）。

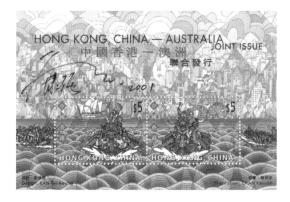

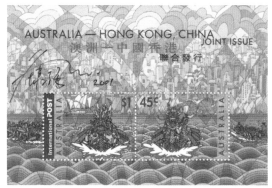

圖 57b

圖 58a

畫出童心兒童郵票

在設計及藝術追求上，靳氏一直強調「求異」：異於古人，異於今人，異於自己。2001年11月18日發行的兒童郵票《兒童郵票——畫出童心》（圖58a）就是這樣的一套「求異」的「填色」郵票。

這套郵票共4枚，表現的是萬物融和的觀念。作品以擬人化的漫畫描繪出趣致可愛的小熊、企鵝、花朵以及小蜜蜂等形象。藝術家希望通過充滿童心的藝術手法，引起孩童對自然萬物的關心。

此套郵票是全球首套可以填上顏色的郵票，也是香港首套不乾膠郵票。

常規的郵票是有價證券，使用時不可塗污或修改，否則作廢，不計郵資。而在本套郵票中，卡通形象僅有頭部是彩色的，身體及四肢均未着色，特別允許郵寄人在郵票上着色再使用，以便讓小朋友發揮其無限創意。

這樣寓教於樂的方式，可以吸引小孩子的興趣，也許還可以培養出未來的集郵迷或設計師呢！此外，連小全張、首日封（58b）及其他郵品（圖58c）也設計成彩色蠟筆盒子的樣子。

筆者珍藏有靳叔親筆填色的小全張（圖59），其中洋溢着童趣：心形花朵，橙色小魚等，可謂「巨匠童心」。靳叔說，此為孤品，世上獨此一枚。

該套不乾膠可填色的創新郵票在香港推出後，立即贏得了小朋友的歡心。配合這次郵票的發行，為培養小朋友的集郵興趣，還特別舉行「兒童郵票——畫出童心創作比賽」，讓年齡在12歲或12歲以下的兒童參加。參賽的小朋友在信封上畫自己喜愛的東西來創作個人紀念封，並在信封右上角貼上一套已上色的「兒童郵票」。創作比賽共收到參賽作品超過2,600份，佳作紛呈。靳叔說，這些與他互動合作的「郵票設計師」，作品精彩得讓他自愧不如！

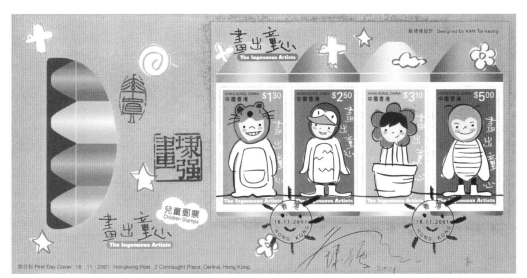

圖 58b

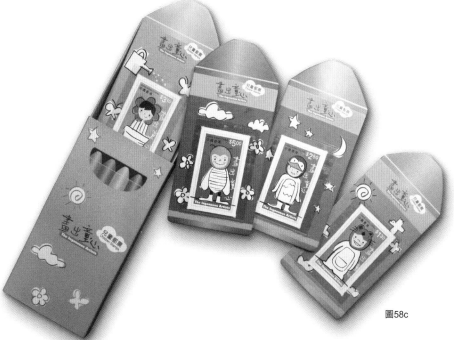

圖58c

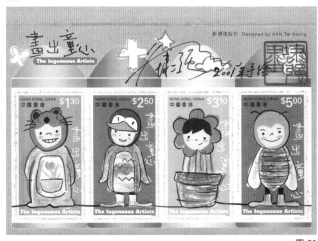

圖 59

圖 60a

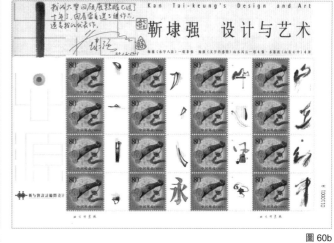

圖 60b

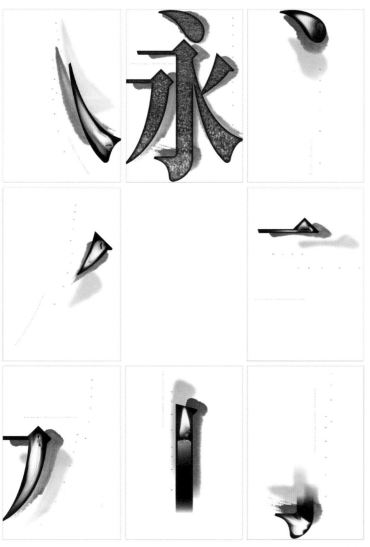

圖 61

圖 62

圖 63

「生活·心源——靳埭強設計與藝術展」個性化郵票

2002年，靳叔六十大壽，香港文化博物館舉辦了「生活·心源——靳埭強設計與藝術展」，此回顧展全面地呈現了他從二十世紀六七十年代至今的繪畫與設計作品，觀賞人次超過20萬。

2003年，廣東美術館舉辦了同名展覽，靳叔特別為廣州的展覽設計了個性化郵票（圖60a 封面、圖60b 版張）。這是他第一次設計個性化郵票。

按規定，個性化郵票是「主票（帶有面值）＋ 附票（沒有面值，可做自由的設計）」。其中，「主票」必須在中國郵政限定的圖案中選擇，能夠自行設計的範圍是「附票」及票邊。

靳叔選擇的「主票」是「吉祥如意」，它是中國的傳統圖案，這是靳叔曾經探索過的設計路向。他認為「吉祥如意」可以作為自己個性化郵票的創作基礎，而在「附票」上呈現自己成熟期的作品。「主票」的色彩濃郁、大紅大綠，在設計上雖然偏保守及傳統，但是與「附票」上靳叔作品的淡雅、黑白相搭配，形成了很好的對比。

郵票每版16枚，「主票」均為「吉祥如意」，「附票」共16枚，分別呈現16幅靳叔的代表作，包括海報和水墨畫。

他選擇了當時較有代表性的作品——海報《永字八法》（圖61），一組8張，有書法、字體設計及攝影圖像的綜合表達。海報《文字的感情》（圖62），一組4張，有山、水、風、雲，直到今天還被公認為是靳叔的代表作。還有水墨畫《山在心中》（圖63）四條屏。「書法山水」是靳叔當年在水墨畫創作道路上的新探索。

由於這款個性化郵票的着眼點是整版收藏，不是撕開貼用，因此設計時不拘泥於每枚郵票單獨的使用效果。

錢塘江潮郵票

2005年9月16日，香港郵政署發行了《神州風貌系列第四號——錢塘江潮》郵票。

「錢塘江潮」是中國最著名的自然景觀之一，甚至有世界自然奇觀的美譽。蘇軾曾有名篇《觀潮》：「廬山煙雨浙江潮，未至千般恨不消。到得還來別無事，廬山煙雨浙江潮。」將錢塘江潮列為最有代表性的中華勝景。

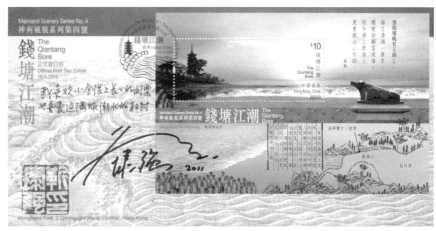

圖 64a

望海樓晚景五絕〈其一〉

海上濤頭一線來，
樓前指顧雪成堆。
從今潮上君須上，
更看銀山二十回。
蘇軾

錢塘江潮是世界三大潮湧之一，這三潮分別是印度恒河潮、巴西亞馬孫潮與中國錢塘江潮。

大潮的成因與天時、地利、風勢有關：天時——農曆八月十六至十八日，太陽、月球、地球幾乎在同一條直線上，所以這天海水受到的引潮力最大；地利——錢塘江口狀似喇叭，外大裏小，潮水易進難退。當大量潮水從錢塘江口湧進來時，由於江面迅速縮小，使潮水來不及均勻上升，只好後浪推前浪，層層相疊。此外，錢塘江水多沉沙，對潮流起阻擋和摩擦作用，使潮水前坡變陡，速度減緩，更加劇了後浪趕前浪，一浪疊一浪；風勢——沿海一帶常刮與潮水方向大體一致的東南風，助長潮勢，在不同地段可觀賞到不同的潮景，最出名的有「一線潮」、「十字潮」、「回頭潮」等。

這枚小型張（圖64a），主要表現「一線潮」。靳氏使用了多種藝術形式，包括古代版畫、不同角度的攝影，並結合描述錢塘江潮成因的說明文字以及蘇軾另一首描述錢塘江

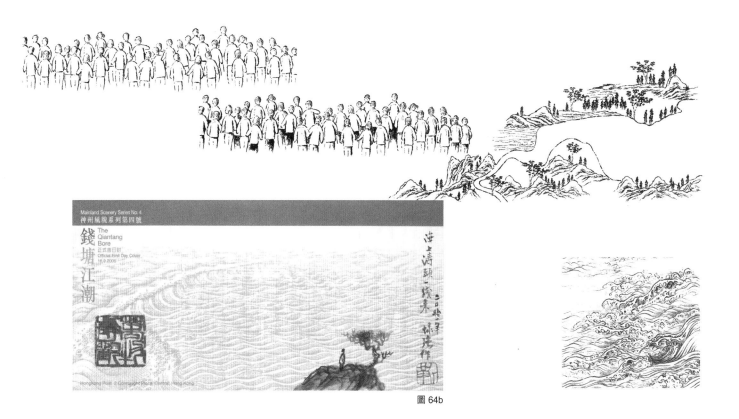

圖 64b

潮的名篇，運用熟練的設計技巧，合成橘黃色調的畫面，雜而不亂。齒孔內的郵票票幅，也使用「寬銀幕」般的超長橫向幅面，突顯了「一線潮」的特點。

尤其值得一提的是，官方「空白」首日封（圖64b）的設計。他破天荒地使用「滿版潮水」進行設計，這來自古代國畫的浩瀚潮水。即使它未貼上郵票，也已經有攝人心魄的魅力。

郵票以特長的橫度長方形設計，表現錢塘江潮水澎湃壯闊的景象。潮水從右面一直伸延至左面的鹽官寶塔，塔下人潮湧動，萬人空巷。

小型張上半部分以實景為主，右邊配上蘇軾的詩，表達對潮水的詠頌。中間部分用了線條組織的波浪紋條子及錢塘江的著名雕塑──鹽官鎮海鐵牛，以襯托小型張的主題名稱。下半部分則以古代插圖形式，描繪錢塘江的地圖及觀潮人群，表達錢塘江產生的位置和觀潮的景象。同時，再配上古代書版形式的文字編排對錢塘江潮進行說明，使小型張的內容更為豐富。

圖 65a

圖 65b

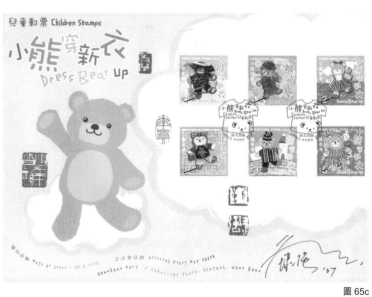

圖 65c

圖 65d

小熊穿新衣兒童郵票

由於《兒童郵票——畫出童心》的成功，幾年後，香港郵政署決定再籌劃發行另一套兒童郵票。

靳叔再次以互動創作的理念設計郵票，只是這次互動的過程修改了程序，讓兒童的參與度更高了。

郵政署首先邀請靳叔設計一隻可愛的小熊形象，同時讓小熊穿上了香港郵差的制服，印製了宣傳單張，舉辦「兒童郵票設計比賽」。

2004年，全港800餘所學校6至12歲的小朋友參加了香港郵政署舉辦的「兒童郵票設計比賽——小熊穿新衣」活動，比賽共收集到作品3.9萬餘幅。小朋友們發揮聰明才智和豐富的想像力，採用不同的物料為小熊設計新衣，作品充滿童真與稚趣。各位獲獎者，以多種物料製成精美的設計作品。作品既有想像力，手工亦十分精巧，並散發出自然的氣息。

之前的《兒童郵票——畫出童心》等「兒童郵票」系列郵票，每套均為4枚。此次郵政署擬以其中獲獎的4件作品發行一套4枚的郵票，但靳氏認為好作品太多，為避免

遺珠之憾，建議增加到6枚。最後發行的一套6枚郵票（圖65a），便是由靳埭強「設計潤飾」的，完全按照小朋友原作品的元素及風格設計出對應的背景，這純粹是「錦上添花」。

因此，郵票設計者是：李沄澄、林尚男、周俊軒、劉匡昀、趙文諾、柳曉彤，靳埭強潤飾。靳叔心甘情願地排在末位。

這套郵票同時發行小全張（圖65b）、首日封（圖65c）及小本票（圖65d）。小本票設計為「袖珍故事書」，每頁分田字格，左2格為郵票，右2格是「未穿衣」的「小熊」。還有幾頁把沒有被選印成為郵票的「新衣」印製成貼紙，讓小郵迷可以為「未穿衣的小熊」穿上他喜歡的新衣，藉此繼續互動創作。

小本票的封面為「未穿衣的小熊」，背景是很多不同的衣飾，傳遞「穿新衣」的主題。官方首日封圖案，「未穿衣的小熊」的旁邊是空白的「雲朵形」，小熊含笑招手，似在發出「快來玩啊」的邀請，稚趣十足。

這套《兒童郵票——小熊穿新衣》於2006年3月30日發行。

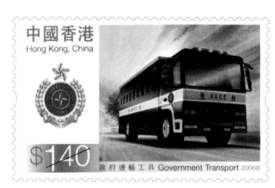

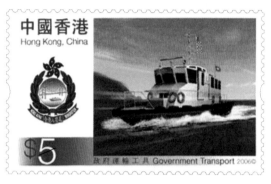

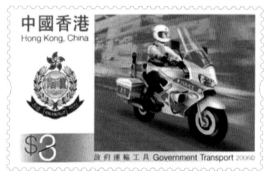

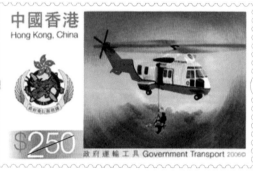

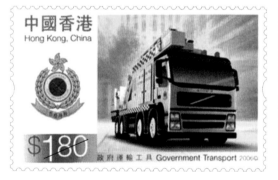

圖 66a

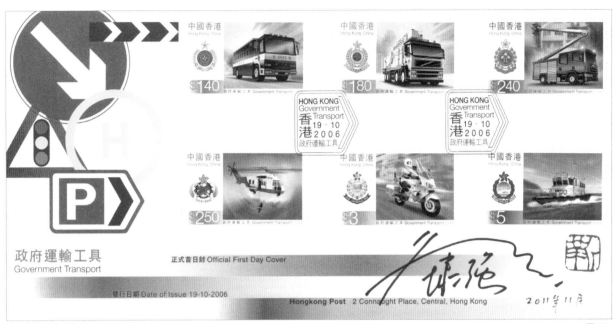

政府運輸工具郵票

2006年10月19日，香港郵政署發行了一套6枚的《政府運輸工具》郵票（圖66a）。這套郵票展示了6種紀律部隊獨有的運輸工具。

每枚郵票的設計，構圖相同。右邊是插圖，前景主體為行進中的運輸工具，描繪細緻而準確，「準確」是這類郵票的重要特點，同時背景突出動感，並使用不同的色調加以區分。左邊從上到下大致對稱，對稱的構圖較為莊重，分別是「中國香港」中英文銘記，對應的是紀律部隊徽標，下方是色底反白的面值。

這套郵票構圖明確，主題突出，重點凸顯紀律部隊的徽標和運輸工具，其餘全部弱化——使用漸變色條（左下）及動感背景，為嚴謹的主題恰當地增加了活力。首日封（圖66b）運用了一組交通標誌，加之以下方的漸變色條，增強了交通暢快的速度感。

此後多年，雖然靳氏在設計界佳作連連，如日中天，但再難看到他的郵票作品，難道他在郵票設計方面「封筆」了嗎？

因小見大

下卷

因 小 見 大 ｜ 下 卷

退 休 前 後 （ 2 0 0 8 - 2 0 1 2 ）

香港回歸後就遭到亞洲金融風暴的衝擊，設計行業深受影響。2003年，香港又受到「非典」的襲擊，經濟跌入谷底。靳與劉設計顧問堅持專業態度，拒絕參與惡性競爭，轉而開拓中國內地新興市場。靳埭強更關心內地設計教育的發展，應邀擔任汕頭大學長江藝術與設計學院院長，推進開展設計創意教育改革8年。2008年，國際金融海嘯席捲香港，靳與劉設計顧問改組轉型。靳埭強已到退休年齡，他決意放下商業設計工作，只參與公益、教育和文化項目，也希望留有較多時間進行水墨畫創作。郵票設計屬文化項目，因此靳埭強（圖1）樂此不疲。

圖1

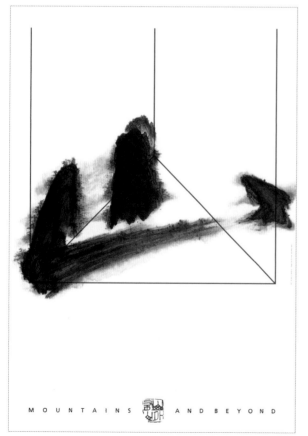

MOUNTAINS AND BEYOND

圖2

《山水十則》繪畫、海報及個性化郵票

2009年，南京藝術學院舉辦國際字體設計大展，邀請世界名家參展，每人提交10件作品。靳叔本可以提交其他已創作完成的作品，但他想創作一組全新的海報作品參展。

在靳叔之前的「系列海報」中，同系列的最高數量是8張（圖61，第66頁），這次突破為10張。2005年，靳叔曾為「中國成語海報邀請展」創作了《山外有山》（圖2），該作品將其獨特的「書法山水」與幾何線構成的現代字體設計進行了結合。這次他想繼續探索嘗試。

首先是主題的選擇，10幅海報，每幅以一個字為主體，需要10個互有關聯的文字。如果是兩句五言詩也可以成立，但靳叔想回歸基礎，直接使用「一」到「十」的10個漢字，它們文字簡單、字形簡潔，筆劃少且結構各具特色。

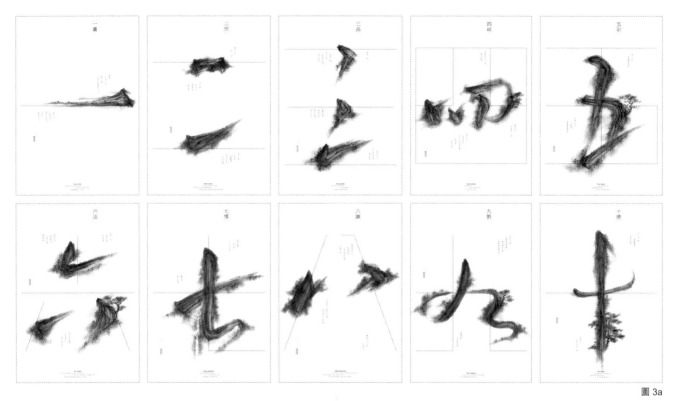

圖 3a

「一」到「十」，要分別賦予甚麼主題呢？靳叔的「書法山水」源於「書畫同源」，嘗試把中國書法與山水畫相融合。從畫理、書理入手，很容易使人聯想到「一畫論」、「南北二宗」、「石分三面」、「樹分四岐」、「墨分五彩」等畫理、畫論。

但是，從「一」到「十」的諸多現成詞語中，有些內容相似，如「石分三面」和「樹分四岐」；有些比較冷門，如「八維」等。靳叔參考典籍，一一做了梳理、調整與補充，最終形成：一畫、二宗、三品、四岐、五彩、六法、七情、八維、九勢、十德。

繼而，他以精簡的文字，將上述「十則」做了注釋，闡述其含義。它們不僅字數相近，有些還加入了自己的觀點，如「六法」中的：「後者五法可學。前者（指『氣韻生動』）須以中得心源求索。」

他開始創作從「一」到「十」的「書法山水」，在創作每個字時着重體現其含義：如「二」字的兩筆，希望能各自體現北宗、南宗的不同風格；而「三」字的三筆，希望透出不同的品位。用這樣的理念，將十個字創作了出來。

把這十個字作為原始圖像，他開始創作海報：先設計出現代字體「一」到「十」的幾何形狀，然後疊合在對應的「書法山水」上，把題目及「釋文」以講求平衡、非對稱的方法進行排版，完成了10幅海報（圖3a）。

海報設計完成後，靳叔突然發現，把「釋文」題在「書法山水」旁構圖效果更好，於是他最終完成了10幅水墨「書法山水」（圖3b，見第78頁）。

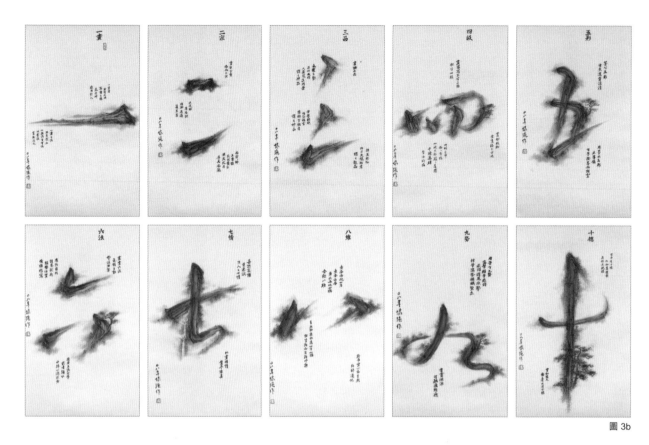

圖 3b

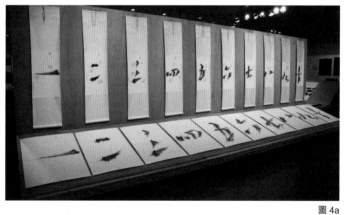

圖 4a

圖 4b

這套名為《山水十則》的海報，在這次國際字體設計大展
上展出，海報展出時沒有與畫作並置。而在深圳及香港的
兩次重要展覽時（圖4a），它們珠聯璧合，一併展出：上為
畫作掛軸，下面平擺海報，上下一一相映成趣。

那是僅有的兩次《山水十則》「藝術與設計」並置展出；
現在，獨此一份的水墨原作（掛軸一組10件）已由靳叔
的一位擅長書法的親屬收藏，印製的海報亦被多家機構收
藏，它們一起聯袂展出的機會，不知何時再有了。

我非常喜歡這套作品，尤其是那些文字。我曾經請篆刻家
刻了一方印章送給靳叔，印文是「有幸三生」（指靳叔在
藝術、設計及教育三方面的豐富人生），在邊款上，
刻下「一畫二宗三品四岐五彩六法七情八維九勢十德」
（圖4b）。

山水十則

圖4c

我還請小楷名家——廣州的梁鼎光教授，在空白宣紙長卷《山水十則》的卷首抄錄下「山水十則」（圖4c）：

一畫　一畫者，眾有之本，萬象之根，見用於神，藏用於人。一畫之法，乃自我立，以無法生有法，以有法貫眾法也。

二宗　畫家分有南北二宗：北宗宗師李思訓、趙幹、馬遠、夏圭等；南宗宗師王摩詰、荊、關、董、巨、米氏父子等，各具風範。

三品　畫論三品：氣韻生動、出於天成，人莫窺其巧者，謂之神品；筆墨超絕，傳染得宜，意趣有餘者，謂之妙品；得其形似，而不失規矩者，謂之能品。

四岐　畫家寫石分三面，樹分四枝，畫樹枝幹若直路之分岐，四岐之中面面有眼，四岐之外頭頭是道，千頭萬緒皆由此出。

五彩　墨分五彩，有焦、濃、重、淡、清。用墨以五彩求墨韻，惜墨潑墨兩相宜。

六法　畫有六法：氣韻生動，骨法用筆，應物象形，隨類賦彩，經營位置，傳模移寫。後者五法可學，前者須以中得心源求索。

七情　喜、怒、哀、懼、愛、惡、慾，乃人之七情。以畫傳情，貴乎率真。

八維　東、南、西、北四方，東南、西南、東北、西北四隅，合稱八維。自然物象位處四方四隅，相背相向，互相呼應。繪事宜心在自然，外師造化。

九勢　用筆有九勢：落筆、轉筆、藏鋒、藏頭、護尾、疾勢、掠筆、澀勢、橫鱗豎立。書畫同源，可融匯相通。

十德　君子有十德：仁、知、義、禮、樂、忠、信、天、地、德。畫如其人，修身以求十德。

當然，小楷書法只佔了長卷右側卷首的小部分空間，左邊還留下大片空白餘卷，是留着給靳叔作畫的！

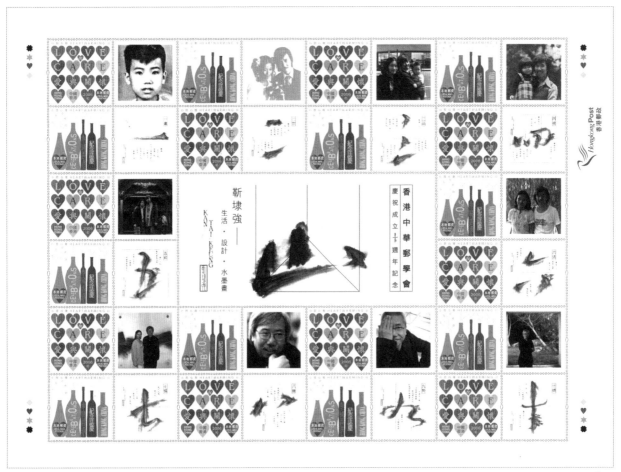

圖 4d

這是我有意留給靳叔的「試卷」，很想知道靳叔會畫甚麼內容，才能與卷首「山水十則」相呼應。

靳叔還未動筆做這個「作業」，並未完成這件《山水十則書畫卷》。

《山水十則》也製成了心思心意郵票（圖4d）。香港中華郵學會成立十周年，邀請靳叔設計心思心意郵票版張。「周年紀念」是一個常見的主題，不容易做出新意。它與時間的流逝相關，又恰好是「十周年」，靳叔就將10張海報分別設計成10枚附票，並特地重新構圖，加大「釋文」的字

號，讓它們容易辨認。除了這10張「海報」，他還選了10幅人生中較為重要的照片編排在個性化郵票版張中，與「一」到「十」一一對應。

這些照片以時間為順序，但我注意到：「一」字對應的是靳叔小時候（1人）；「二」字對應的是靳叔和他的太太（2人）；「三」字對應的是一家三口（3人）；「四」字對應的是靳叔和他的女兒（女兒是家中第4位家庭成員）。我曾問過靳叔是否刻意如此，他說只是巧合。

真是「美麗的誤會」。

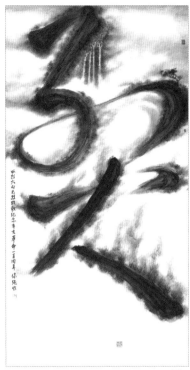

圖5

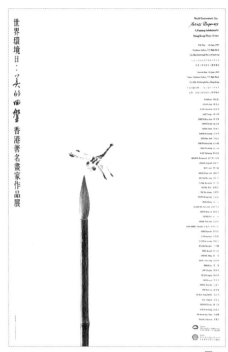

圖6a

圖6b

辛亥革命一百周年系列設計

2011年是辛亥革命一百周年紀念，各地組織了不同的紀念活動。

由中華人民共和國原文化部主辦、中國美術館承辦的「百年風雲‧壯志丹青──紀念辛亥革命100周年美術作品展」於2011年10月8日在中國美術館開幕，受邀的參展藝術家每人創作一件作品。靳叔的參展作品是「書法山水」《烈火》（圖5）。他認為，革命就是一團團的火焰，就是先烈的犧牲，所以他用書法創作了「烈火」二字。「火」字的左右兩點與「烈」字下面的四點互相借用、合一，火苗由下而上蔓延，燒着了的「火」字與上部未燃燒的「烈」字對比強烈，形成了「火燒山」的意象。

這並不是靳叔第一次描繪「火」。1989年，靳叔參加「世界環境日──美的迴響香港著名畫家作品展」，該慈善畫展的畫作拍賣後捐作慈善用款，以支持環保事業。靳叔為該畫展設計了海報（圖6a）和場刊（圖6b），他展出的作品是水墨畫《青山變》（圖7），畫作以「環保」為主題，畫面描繪了一處山景，上面青山綠樹，下面則是其被山火肆虐後的慘狀──樹木只剩枯枝，一地烏黑。但是，畫面沒有直接畫出「火」的形象。

圖7

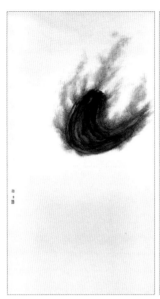

圖8

韓國舉辦第一屆TYPOJANCHI展覽時,邀請中、日、韓設計師、文字藝術家、書法家一起參展,靳叔以《永字八法》海報參展。十年後的2011年,韓國舉辦「TYPOJANCHI 2011 首爾」展覽,由韓國著名設計家安尚秀策劃,慶典以「東亞火花」為主題,邀請韓國、中國、日本的設計師一同探索並交流字體的藝術價值和實驗的可能性。大會選定可以代表韓國、中國、日本的實力派設計師99名(各國33名)參與本次展覽,8位設計師參與特別展以及研討會與工作坊。參與特別展的設計師有韓國的崔槇浩、鄭丙圭,中國的靳埭強、呂敬人、徐冰,日本的淺葉克己、平野甲賀、田中一光。

在繪畫創作方面,從2002年開始,靳叔已經開始尋求書法與山水的融合。為呼應此次「東亞火花」的主題,靳叔用「火」字對書法山水進行探索,創作了《沖天大火》四聯屏(圖8),作品尺寸為97cm×45cm×4。「火」字為四筆,作品每屏為一個筆劃,題款為「為東亞火花主題展創作沖天大火,欲喚起世人關心自然」。這是靳叔第一次「畫火」。

《烈火》是靳叔第二次畫火。之後,靳叔獲邀設計《辛亥革命一百年》海報(圖9a),他將「書法山水」衍生到此次海報設計中。他抽取了《烈火》中的「火」字,配上專門設計的「1911-2011」標誌,把「烈」字設計成一枚印章,並加上「向先烈致敬」的中英文字,構成這張海報。這次是靳叔在海報上直接出現「火燒山」的形象。

其中「1911-2011」由小方格組成,馬賽克有「碎」和「合」的感覺,用來象徵革命「破」和「立」的過程。

辛亥革命紀念日是「雙十節」,在服裝品牌邀約的T恤設計中(圖9b),靳叔把「辛亥」、「雙十」、「年份」三個元素,用統一的格子元素加以統合。「辛亥」二字,使用與年份同樣的馬賽克,設置在胸口位置。把「辛」做特別的處理,嵌入紅色「雙十節」標誌,其他為藍色,還增加了金色,增添紀念的感覺。把「1911-2011」放在袖子上,宛如當年革命者佩戴的標識。

當靳叔設計《辛亥革命一百周年紀念》(圖9c)心思心意郵票時,他有意避開了別人常用的歷史圖像和人物形象,而是按同樣的手法設計增加了「革命」二字,構成這款與眾不同、現代感強的設計作品。

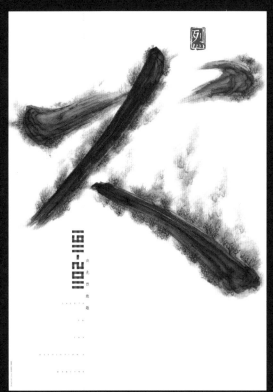

圖 9a

圖 9b

圖 9c

圖 11a

圖 10

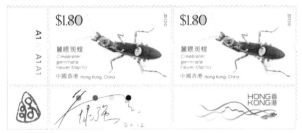

圖 11b

七十之後（2012-2022）

昆蟲郵票

2012年11月22日，年已七十的靳叔（圖10），憑着《香港昆蟲II》（圖11a）「重出江湖」。

這套郵票與《香港昆蟲I》（2000）及類似主題的《生機處處》（2010）、《香港蝴蝶》（1979、2007）等截然不同，它完全沒有背景，潔白的票面上只有昆蟲及其投在紙面的陰影，可謂另闢蹊徑。

早在2008年，靳叔就被邀約參與《香港昆蟲II》的設計競稿。當年，總部在香港的靳與劉設計顧問已經在深圳開設分公司，靳叔分別與香港總公司的設計團隊及深圳分公司的設計團隊合作，創作了兩套昆蟲票圖稿，香港團隊的一套是無背景的，深圳團隊的一套是有背景的。結果，前者被選中了。

這種手法在廣告設計上，被稱為「直接展示法」，它將主題直接如實地展示在廣告設計版面上，充分運用攝影或繪畫等技巧的寫實表現能力，將對象精美的質地呈現出來，給人以逼真的現實感。

但其實，這套郵票的原方案比實際發行的更為特別！

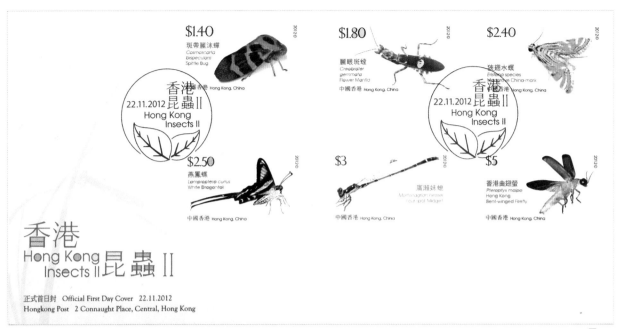

圖 11c

圖 11d

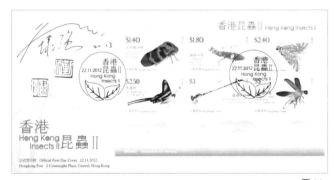

圖 11e

靳叔告訴我，原本的創意是要將昆蟲印在透明的郵票上，模切折起，使昆蟲可以豎起，像真的昆蟲站立在信封上一樣。可惜，經過長時間討論，基於印製的困難，放棄了。

也因為各種原因，這套郵票4年後才面世。

《香港昆蟲II》純白的底色、逼真的質感，使人全神貫注地欣賞昆蟲的美感。在這類郵票中，高超的攝影技巧功不可沒。圖樣是由香港昆蟲學會的專家提供的，設計師只是做去掉背景和補繪陰影的工序。昆蟲的細節繁多，考驗設計師的功夫和耐心。

為避免單調，在面值及「昆蟲」的中英文名（圖11b）中，適當地填入鮮嫩的綠色，彷彿使人置身於青翠的大自然中。

這套郵票的另一個特點是：在昆蟲身上的細部中，還以「微縮文字」排出昆蟲的中英文名稱（圖11c、圖11d），增加防偽的作用。

在小全張（圖11e）設計中，上、下端以三種淺色體現雲、山、水，與郵票的風格協調一致。

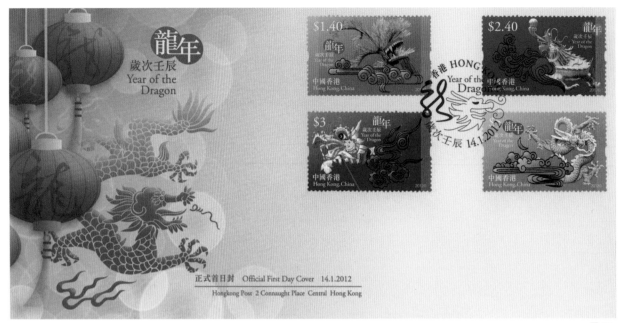

圖 12a

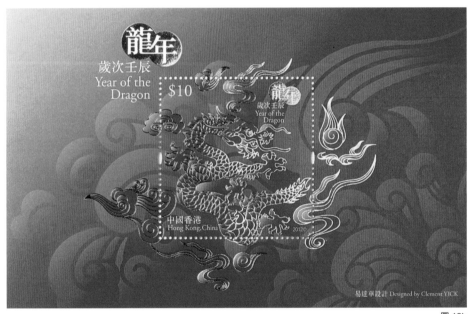

圖 12b

第四輪生肖郵票

第四輪生肖郵票於2012年龍年開始發行，其中的第一套龍年郵票（圖12a、圖12b）由靳叔的徒弟易達華設計，他曾在靳與劉設計公司工作十多年，也設計了不少郵票，包括《香港草藥》（2001）、《香港藝術品珍藏》（2002）、《世界童軍運動百周年》（2007）、《中國武術》（2007）、《香港2009東亞運動會》（2009）、《香港鐵路服務百周年》（2010）、《辛亥革命百周年》（2011）等。

靳叔是設計香港生肖郵票最多的設計師，對生肖郵票有着特別的情結。在香港的生肖郵票中，他設計了第一輪中的五套（豬、鼠、兔、龍、馬），第二輪的全部十二套，第三輪的設計競稿他也有參加。第四輪採用逐年競稿的形式，但郵政署沒有邀請他參加，或許是考慮到他年事已高，且不再接受商業設計委託的緣故。

圖13b

圖 13a

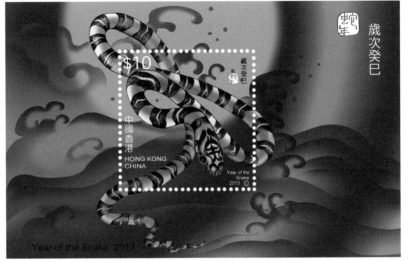

圖 13c

當香港第四輪生肖郵票面世時，靳叔才驚覺錯過了參與設計的機會。他馬上主動向郵政署負責人了解，表示對設計生肖郵票熱誠未減！不久，他接到邀請參與蛇年生肖郵票的設計工作，喜出望外！

雖然靳叔已是生肖郵票設計的行家老手，但是廉頗老矣，尚能飯否？

蛇年生肖郵票

如往常一樣，單一套郵票都會邀請三位設計師參加比稿，還指定各自做不少於兩套的提案稿。這次生肖郵票的約稿有特別的要求，即每位設計師都要運用郵政署提供的5種生活在香港的具代表性的蛇去做設計（圖13a 依次是：紅脖游蛇、翠青蛇、白眉游蛇、金環蛇、橫紋蛇）。

他們為甚麼這樣要求？據靳叔推測，原因是第四輪第一套龍年票，易達華選用了4種在香港具有代表性的龍，包括大坑舞火龍、街頭雕塑金龍、傳統舞龍和九龍壁陶龍，以它們為原型，取龍頭及龍身，再把平面的「祥雲圖案」疊合其上，「神龍見首不見尾」。

設計師的大創意是可取的，能延伸為這個系列的一大特色。相比較之前兩個系列（第二及第三輪）都是選用一種工藝表現手法設計而言，這樣顯得更多姿多彩，而且與本土文化有直接的關係。

可惜，郵政署提供的蛇的品種，與文化難有關聯，很容易變成動物郵票。靳叔決定走出這個謬誤，就用兩種較重藝術性的手法去做設計；同時，他又選出一些自己收藏的蛇形工藝品作為造型的參考，將其設計成生肖圖形，應用在郵品中（圖13b）。

圖 14a

圖 14b

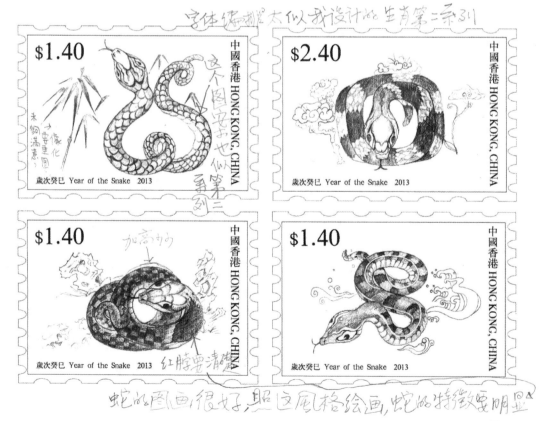

圖 14c

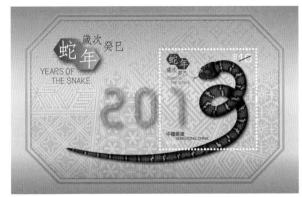

圖 14e

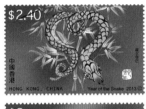
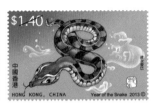
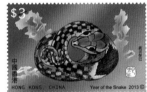
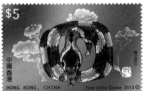

圖 14d

靳叔時任汕頭大學長江藝術與設計學院院長，當年有位碩
士研究生劉鸝精於插畫，於是就請她負責設計一套郵票。
用她的設計風格，選個別工藝品的形態，繪製4枚較寫實
的套票，描繪出4個不同品種真蛇的特徵（圖14a-14d）。小
型張亦採用同一風格（圖13c，第87頁）。

另一套由與靳叔合作多年的設計師陳寶娜，運用數碼繪圖
的方法，將選定品種的蛇設計出較時尚的數碼立體效果。
這一套（圖14e、圖14f）更強調工藝品的造型特點，盡量遠離
動物郵票的格調。蛇的細節還是來自真蛇，但整體姿態卻
已經圖案化、造型化了，脫離了動物寫生的謬誤，巧妙地
化解了難題。

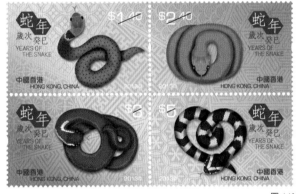

圖 14f

結果，郵票諮詢委員會選不出滿意的設計，亦明確提出指
定蛇的品種是錯誤的指引，於是就轉而選擇一些傳統工藝
的題材。靳叔和易達華被選定為第二輪比稿的設計師。

靳叔自20世紀70年代起就收藏有眾多喜愛的生肖工藝品，
這是他豐富的創作泉源，運用它們來設計郵票，自然得心
應手。在第一次提案稿中作參考資料的實物（玉雕），更
可直接應用在新的設計中。

圖15

他使用多種藝術形式，如剪紙、水墨畫、印章、玉雕、木刻版畫等，設計稿最終獲得採用。36年前（香港第一輪蛇年郵票），他就想用工藝品作為蛇年郵票的素材，當年競稿未獲選，功夫不負有心人，他終於如願了！

此套蛇年郵票於2013年1月26日發行，是他設計的第18套生肖郵票，距他設計的第一套生肖郵票（1970年發行的豬年郵票），已經過去40多年了。

蛇年郵票延續了龍年郵票的風格（圖15）。

這套蛇票中面值10元的小型張（圖16a），左邊是書法「一筆蛇」，「蛇」字形成蛇的形態，這也是靳氏的獨特創意。郵票小型張是木刻版畫「靈蛇衛珠」，生動傳神，襯以火舌及金黃色背景，鮮艷奪目，充滿節日氣氛。按靳叔的話說，「有中國文化底蘊，典雅之餘，亦好豐富」。4枚郵票（圖16b）中：第1枚是平面的大紅剪紙，增添了新春喜氣；第2枚是嶺南畫派風格的水墨畫，畫中靈蛇蜿蜒遊走，栩栩如生，雖然是平面的繪畫，但有很強的立體感（這是嶺南畫派的特色之一）；第3枚是平面的篆刻印章，左邊是鐘鼎文的「蛇」字印（白文），右邊是蛇的肖形印（朱文）；第4枚是立體的玉雕——蛇形玉佩，原型為羊脂白玉，是特地用設計軟件修改為「綠蛇」的。

圖16a

圖16b

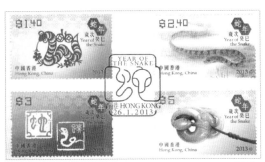

圖 16c

圖 17a

圖 17c

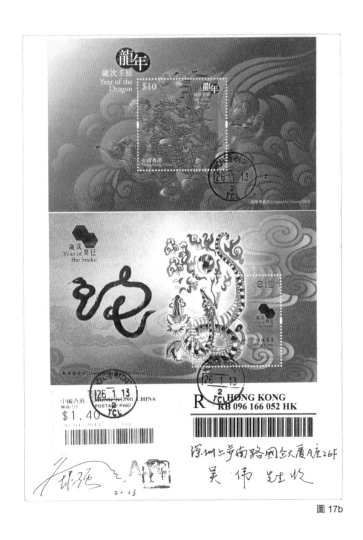

圖 17b

所有的面值字體（圖16c），參考了篆刻的字體處理，設計成特別的數字字體，帶有傳統的味道。

在《十二生肖金銀郵票小型張——飛龍靈蛇》中，蛇年郵票以22K鍍金金片印製，為世界郵票史上第一次，這使郵票顯得更為立體。由於蛇票是以22K鍍金金片製成圖案後，再固定在票面上，因此把「剪紙蛇」圍上了「邊框」，以避免金片邊緣尖角突出，造成損傷。小型張（圖17a）右上方以蜿蜒的線條構成了「蛇」字印章。

將靳埭強設計的蛇年郵票和易達華設計的龍年郵票一一對照會發現，在細節的處理上，為了呼應已經發行的龍年郵票，蛇年郵票使用了與之相同的相關元素，如漸變的底色、背景用圖案化的紋樣結合具體的工藝品、「蛇年」與「龍年」字體背後相連的紅色圖形，10元小型張的背景花紋都用紅色調（圖17b）、50元絲綢小型張背景花紋都用五彩（圖17c）等。

以上種種，極為用心，顯示了「老將」的功力和決心。

圖 18

香港2013年蛇票大受歡迎，次年它在全世界蛇年郵票評選
中榮獲第一名。

其後，2013年2月21日發行的《「心思心意」郵票（2013
年版）「歲次癸巳（蛇年）」小版張》（圖18），採用各種
各樣的年花來設計附票，生機盎然，增添了新春節日的氣
氛。

我和香港郵友沈先生專門製作了《香港龍蛇郵票豪華封》
（圖19），將當年還能夠實寄的龍年及蛇年郵票匯集一封，
以此來對比歷年同題郵票的不同設計。

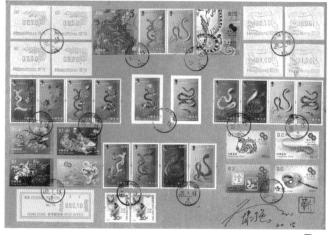

圖 19

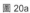

圖 20a

圖 20b

我發明了「九格封」

我非常喜歡收集各個國家和地區的同主題郵票，並加以設計上的比較。

2012年，我發明了「九格封」，就是將一張紙分為九宮格，局部切開但整張紙相連，巧妙地折疊後，正面的一格可以對應上背面的特定一格，一一對應後，可以折疊為獨立的九次來使用。每次折疊——封邊——實寄——展開，再重複，直到九格都使用完，才算結束。這九次可以選擇任意的寄出地點和郵票。這是一項前所未有的發明，我認為它將為實寄封帶來難度、趣味及挑戰。我把它命名為「九格封」，英文名為 "9in1 Envelope"。

「九格封」的首次實踐，開始於2012年12月6日。這是歷史上第一個九格封（圖20a）。

「九格封」是一種「折疊時空」的玩法，多次實寄後將它展開，就可以看到所有的正面貼票，而所有的戳記都保留在正背面上。「九格封」是一個幾何概念，玩法靈活，可以把格數變化成4格、6格、9格、15格等，每格實寄一次。我最高的紀錄是25格，要寄25次（用於二十四節氣），理論上可以無限增加，但是再多格的話：一來折疊後很厚，難以折疊好；二來展開後太大，展示不便；三來實寄次數太多，丟失的概率加大。

我首次嘗試《多地同生肖九格封》，聯合多個國內外郵友，合作完成的第一個作品是《八地蛇年封》，包括新西蘭、美國、加拿大、新加坡、中國等國家和地區，不同國家或地區的審美和設計手法，明顯不同（圖20b）。

圖 21

圖 22a

第三次設計馬年生肖郵票

2014年馬年郵票的設計，對靳埭強來說有特殊的意義。

靳叔屬馬，與馬年生肖郵票亦有特別的緣分（圖21）。早在1978年，他的第一套香港馬年票就已面世，並贏得第一個國際獎項；第二輪香港生肖票更是由他一手包辦，其中4枚刺繡的馬年票又是他的得意之作。時隔36年，第三次為香港設計第四套馬年票，若成功獲選，就會為靳叔創造一項紀錄，這絕對是郵壇佳話——在此之前，世上還沒有人有緣設計不同輪的三套同生肖郵票。靳叔也希望能達成這一心願。

香港郵政署再沒有向競稿者指定題材，只是要求競稿者設計兩套4枚不同題材的馬年票。另外，設計一小型張，小型張上「馬」的圖案可以同時用在絲綢小型張上。這就是說，參與競稿的設計師必須構思10種形態的馬，完成最少兩套方案。

養兵千日，用兵一時。這對靳叔來說，並不算是難題，他手上各種素材的馬實在不少。在設計的思路上，靳叔並不只集中在身邊的素材上。他很欣賞這一輪生肖郵票中龍年票的創意，也希望它在本輪其他生肖郵票中得到

延續。香港人喜愛馬，經常舉行賽馬等活動。香港賽馬會是重要的慈善組織，香港曾主辦過北京奧運的馬術比賽等相關活動。

靳叔希望在香港的公共環境中尋找到可應用的素材，設計其中一套方案。他在賽馬會找到了一些藏品和戶外藝術裝置，在奧運紀念空間找到了一些公共藝術，在遊樂場找到了一些旋轉木馬，在藝術館和公共空間找到了一些藝術作品。加上靳叔多年來收藏的工藝品資料，他順利地完成了兩套馬年票的提案稿：一套是香港人生活環境中的馬，另一套是不同種類工藝品的馬。

結果，靳叔的工藝品方案進入第二輪候選設計。這套馬年郵票的小型張運用皮影的小馬構成，半透明效果的彩色圖紋極富繽紛美感，造型可愛。4枚郵票（圖22a）分別是紅花布馬偶、鑲銅飾木馬、金質奔馬現代雕塑和雕刻飛馬漆器。其中，最合靳叔品味的是第3枚（圖22b），因為郵票上的素材是他本人原創的作品。

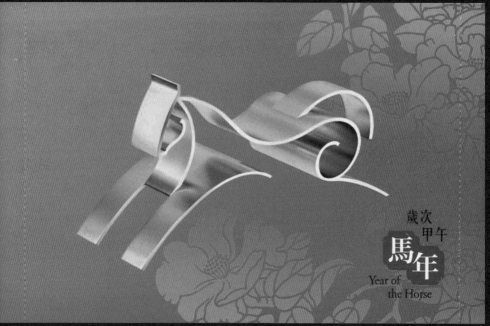

圖 22b

圖 22c

圖 23

圖24a

圖24b

當年，靳叔應邀「十二肖」（見本頁註）設計馬年雕塑，
他構思了一些不同創意和表現手法的雕塑，其中運用極簡
弧面結構的小奔馬是靳叔的得意之作，但未被選用。後
來，靳叔再用心優化，將這個雕塑設計在馬年郵票裏。郵
票發行後，靳叔再與周生生珠寶金行合作，生產了小金馬
金飾（圖22c，第95頁），非常別致。郵票相當於提前為產品
做了廣告，可謂佳話。而他為「十二肖」創作的《易馬》
（圖23）是另一獨特風格的雕塑，將「河圖」和《易經》的
哲學融入雕塑創作之中。

馬到功成，他設計的2014年馬年郵票（圖24a、圖24b），於
2014年1月11日發行。

註：十二肖
「十二肖」由梅潔樓贊助，文化實驗室策劃發起，是一項以十二
生肖為主題的文化設計探索活動。每年以生肖為題，與亞洲區內
優秀的藝術家及設計師合作，創作一系列具有文化特色的藝術品
及優質有趣味的生活用品。

圖 24c

《十二生肖金銀郵票小型張──靈蛇駿馬》（圖24c），也是
將「金片馬」圍上了邊框。而在小型張右上角，也有帶靳
氏獨特風格的、像馬的「馬」字書法。套票的背景花紋，
則使用了不同的花卉紋樣做漸變處理，襯托出馬的主體。

《「心思心意」郵票（2014版）「歲次甲午（馬年）」小
版張》（圖24d），附票則使用剪紙「馬年好運」、「一馬
當先」、「馬到功成」、「龍馬精神」及如意結圖案，以
此來傳達新年祝願。

經過龍年、蛇年、馬年三套郵票（圖24e）的設計探索過
程，第四輪生肖郵票確立了以「工藝品」作為主體的風
格。香港的工藝品多姿多彩，而各地區、各文化的工藝品
也都可以找到，所以它不一定是「地區文化」。此輪郵票
在視覺風格及細節上也有了一定傾向。

我做了《八地蛇馬封》（圖25），八地包括新加坡、法國、
加拿大、美國、中國等國家和地區。

圖 24d

圖 24e

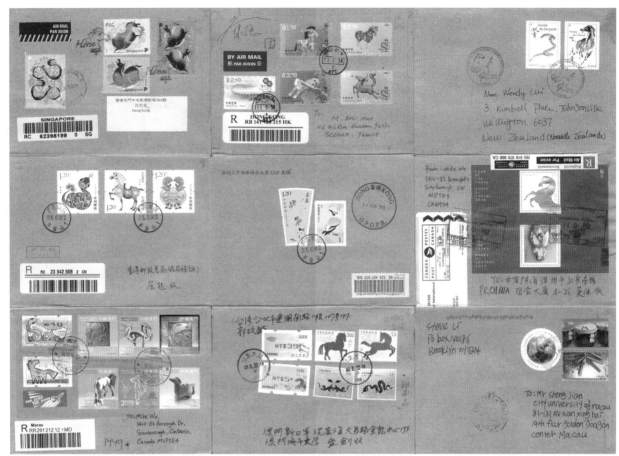

圖25

馬年郵票手繪封

廣天藏品是一家收藏品連鎖經營機構，於2014年推出
《大中華區馬年手繪封》（圖26），這是史上首次兩岸
四地的生肖郵品聯合進行創作和發行。此次手繪封邀請
了馬年郵票設計師，即來自內地（大陸）的陳紹華、香
港的靳埭強、澳門的林子恩、台灣的曾凱智，他們各自
在信封上手繪當年生肖——馬的圖案，同時貼上以該手
繪馬為圖案的心思心意郵票。其中，內地篇陳紹華的彩
繪突顯了倔馬的強烈個性、香港篇靳埭強用書法與水墨
結合刻畫出黑馬的凝重、澳門篇林子恩的現代潑彩水墨
彰顯了馬的瀟灑、台灣篇曾凱智的水彩描繪出躍馬的輕
盈，它們各具神韻、爭奇鬥艷。

再接再厲，在接下來的4年，靳叔又連續贏得羊年、猴年、
雞年、狗年的郵票競稿。

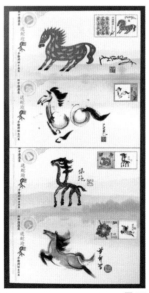

圖26

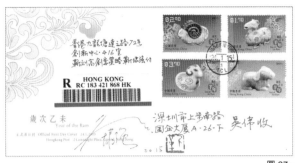

圖27a

圖27b

圖27c

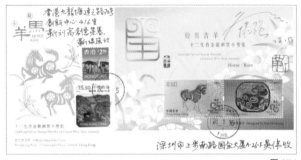

圖27d

第二次設計羊年生肖郵票

2015年是乙未羊年，羊年郵票於2015年1月24日發行。

羊，古代寓吉祥之意。《説文解字》中：「羊，祥也。」漢代銅洗上刻畫有羊紋、子母羊紋等，並有「大吉羊」銘文，即「大吉祥」。這就使羊的形象在圖案中有了吉祥如意、安泰祥和的含義。

羊比較溫順可愛，坐臥的姿勢造型比較常見。套票（圖27a）選擇了不同材質的羊工藝品，再配合以特定的金色吉祥圖案，鮮艷吉慶而不失雅致，給人以喜氣洋洋的祥和感。

第1枚是金色羊形彩釉陶瓷配「事事如意」圖案（玉如意和京柿樹），第2枚是粉彩青瓷小羊配「三陽啟泰」圖案（三羊），第3枚是彩色吉羊泥塑配「羊年吉慶」圖案（大橘和羊頭），第4枚是羊形玉雕配「喜上眉梢」圖案（喜鵲和梅枝）。

郵票小型張使用了景泰藍。景泰藍是中國傳統手工藝，它用紫銅做成器物的胎，把銅絲掐成各種花紋焊在銅胎上，再填上五彩琺瑯，然後經燒製、磨平、鍍金等工序完成。小型張選用了比較合適的跪羊造型，然後把有吉祥如意象

徵的景泰藍圖案，用電腦技術做到羊身上。景泰藍通常比較華麗，但靳叔收藏的一個景泰藍盤子比較清雅，裏面有花瓶等新年案頭清供，於是就拍照作為背景，再配合以不同的背景顏色，面值10元小型張（圖27b）清而不冷，而絲綢小型張（圖27c）熱鬧華麗。

《十二生肖金銀郵票小型張——駿馬吉羊》（圖27d）中「泥塑羊」也圍上了「邊框」。而在小型張左上角，也有特別設計的「羊」字印章，背景是盛開的水仙花。

第四輪生肖郵票的前4個生肖已經完成，香港郵政署推出《銀箔燙壓生肖郵票——龍、蛇、馬、羊》（圖28a、圖28b）。它從各套生肖郵票中各選1枚，使用平版加壓印和銀箔燙壓印刷技術印製，各款生肖立體凸起、熠熠生輝。

我們做了一個《馬羊封》（圖29a），將在內地（大陸）、香港、澳門、台灣發行過還能實寄的馬年和羊年郵票匯集一封，從中可以看到同主題生肖的不同設計思路。

我們還做了《九地羊年封》（圖29b），九地包括日本、新加坡、法國、美國、加拿大、中國等國家和地區。

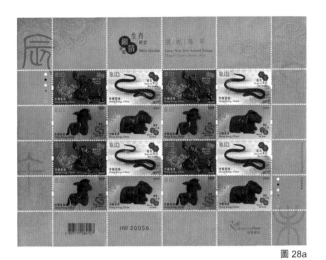

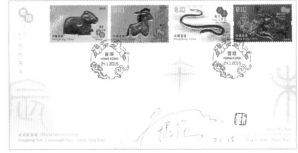

圖 28a

圖 28b

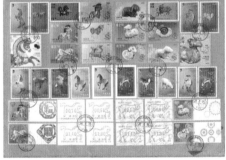

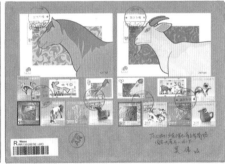

圖 29a

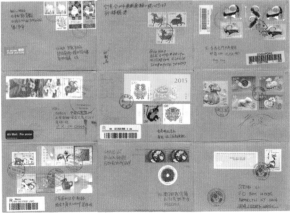

圖 29b

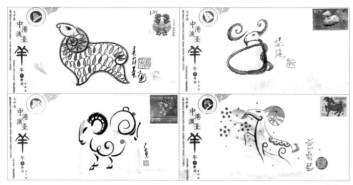

圖 30

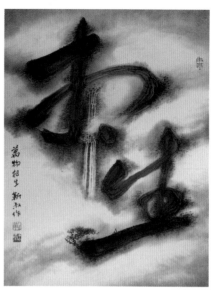

圖 31a

羊年郵票及十二生肖字畫手繪封

2015年，廣天藏品再度力邀羊年生肖郵票設計師：內地（大陸）吳冠英、香港靳埭強、澳門林子恩、台灣曾凱智，聯袂創作《羊年生肖手繪封》。此次信封上貼用的是2015年各地郵政發行的羊年正式郵票（圖30）。

同時，於3月12日推出「靳埭強藝術珍品展」，展出靳叔的「書法山水」（圖31a、圖31b）、《十二生肖字畫手繪封》及其他郵票作品。《十二生肖字畫手繪封》每套12個信封上，各貼1999年香港發行的第二系列《十二生肖郵票小版張》中的1枚生肖郵票。與之前馬年、羊年手繪封的創意相同，靳叔同樣用文字來表現十二生肖。不過在之前馬年手繪封的基礎上，此套手繪封作品（圖32）更多了一些小心思。首先，最明顯的是靳叔將文字形象化，既是文字又是圖像，新意十足；其次，作品增添了色彩，五彩繽紛讓人眼前為之一亮，也傳遞出喜慶的感覺。

靳叔在設計第四輪生肖郵票時，嘗試了獨創的「書法生肖字」。「蛇」、「馬」二字就用在了小型張設計上。我請他在「龍蛇馬羊」封（圖33）上創作了這四個生肖字。

圖 31b

圖 32

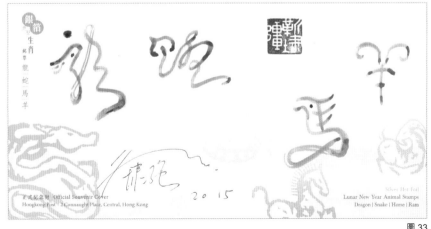

圖 33

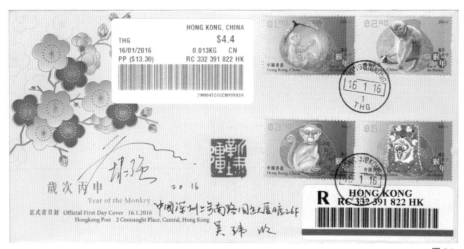

圖34a

第二次設計猴年生肖郵票

2016年是丙申猴年。

「猴」與「侯」同音,在傳統中有「加官封侯」的吉祥含義。而猴子喜歡吃桃子;因此,桃子就成了猴年郵票的最佳配角!

套票(圖34a)將以猴子為題材製作的不同工藝品作為主體,但背景都配以通花金線桃子,桃子裏面是不同的吉祥圖案。第1枚是琉璃,以猴子抱桃為造型,白裏透紅,呈渾圓之美;背景的桃子,由香港常見的過年應節花果——四季橘圖案組成,寓意大吉大利。第2枚是刺繡,手工精細,造型栩栩如生;背景的桃子,由石榴圖案組成,代表繁榮昌盛、金玉滿堂。第3枚是銀器,靈猴造型機靈可愛,惟妙惟肖;背景的桃子,由佛手柑圖案組成,「佛」和「福」諧音,有吉祥添福之意。第4枚是設色剪紙,在完成的剪紙上設色,孫悟空京劇臉譜色彩豐富,剪功細緻精巧,以剪畫合一的技法,展現獨特的風格;背景的桃子,由葡萄圖案組成,寓意多子多福。

郵票小型張(圖34b)的工藝品採用手繪粉彩瓷片。粉彩是在燒成的白釉瓷器的釉面上作畫,經第二次爐火燒烤而成,畫作顯得秀麗雅致、粉潤柔和。畫面則與之前使用的背景花紋不同,直接就是猴子、蟠桃和桃花,寓意猴年碩果纍纍、欣欣向榮。絲綢小型張(圖34c)整體顏色更加濃艷華麗。

《「心思心意」郵票(2016年版)「歲次丙申(猴年)」小版張》附票則採用燈籠,取「張燈結綵」之意,傳達新年祝願。(圖34d)

《十二生肖金銀郵票小型張——吉羊靈猴》(圖34e)中的「陶瓷羊」由銀箔燙印而成,「猴子抱桃」以22K鍍金片製成。而小型張左上角,也有特別設計的「猴」字印章,筆劃中俏皮地翹起猴子尾巴,以桃紅、金黃及橙色作為底色,襯以祥雲及果樹林等暗花圖案。

我做了《九地猴年封》(圖35),九地包括日本、新加坡、法國、美國、加拿大、中國等國家和地區。

圖 34b

圖 34c

圖 34d

圖 34e

圖 35

圖 36a

圖 36b

圖 37

第二次設計雞年生肖郵票

猴年郵票在2016年1月16日發行。幾天後，靳叔就接到邀請參與2017年丁酉雞年生肖郵票的設計工作。因此，春節期間，他在前往韓國首爾的旅行途中，就開始構思，並買到了三四種雞的工藝品作為創作素材。

雞年郵票的具體設計，先是由靳叔指導設計師用電腦做出多個初稿。畫面的前景是雞工藝品素材，背景為漸變彩色與底紋。

靳叔先前已收藏有很多生肖工藝品，再加上設計此套郵票時專門搜集購買的生肖工藝品，洋洋大觀，令人大開眼界。其中既有常見的雞公碗、玩具、剪紙、布偶，還有水晶玻璃、拼磁，更有令人出乎意料的，如在墨西哥找到的用塑膠線編織出來的工藝品以及在網絡上找到的工藝品，內容非常豐富。

套票的初稿有多款（圖36a）。經過反覆改進比較後，靳叔按郵政署的要求，遞交了10款設計圖稿（圖36b）。背景是漸變的彩色，分為兩種：第1種是根據「公雞司晨」的特點，在背景正中用圓形的高光象徵太陽；第2種則是左上角較亮，並向右下角漸深變化。底紋再配上各種有吉祥寓意的花草，雞在草地上覓食，因此採用了地面生長的花草。

在小型張（圖37）的設計上，靳叔希望與之前的龍年、蛇年、馬年、羊年、猴年郵票所採用的工藝形式有所不同，這次選擇了刺繡、嵌瓷、布偶3種工藝品。

第1種設計源自購於長沙古董市場的一對刺繡，因為雄雞有居高司晨的特點，靳叔將原刺繡中的雞、花、石用電腦技術重新組合；第2種是源自自己收藏的中國台灣布偶，但換了布偶身上的花布圖樣，底紋用台灣的大紅花布。相比於中國內地的，中國台灣的大紅花布比較清雅，不俗艷；第3種源自拍攝於廣州陳家祠工藝品陳列室的嵌瓷公雞及菊花。嵌瓷是選用各種顏色的精薄瓷器剪取成所要表現對象的瓷片，並把瓷片鑲嵌粘合成為立體造型的裝飾藝術。靳叔把公雞與菊花作了重新組合，形成菊花在前、公雞信步的空間感。

圖 38a

圖 38b

圖 38c

圖 38d

小型張圖稿，郵政署要求提交2幅，但靳叔已有3種不同的方案，於是就一起提交了。

這裏有個小插曲，第二輪的雞年郵票發行時，由於英文名稱為 "Year of the Cock" （Cock是公雞的意思），有位外國小男孩覺得80分面值的雞較肥，有點像母雞，曾向靳叔提問。因此這次靳叔把提案中一隻略像母雞的雞，特別修改為雞冠大些，尾巴也彎些。不知道是否因為上述原因，2017年雞年郵票的英文名稱改為 "Year of the Rooster"，當然Rooster也是公雞的意思。

結果非常順利，郵政署選擇了第一組中的4枚及小型張的第1種方案，但要求將套票中的「藍印花布雞」的花布改為紅色。靳叔認為現實生活中沒有「紅印花布」，如果這樣修改，不合常理，並建議使用小型張圖稿第2種方案中的「布偶雞」代替，獲得採納。

被選用的圖稿經過細心地調整、潤色後，於2017年1月7日發行，終於與郵迷見面了（圖38a-38d）。

面值1.70元的是布偶雞，配以寓意富貴吉祥的水仙花，背景為草綠色；面值2.90元的是鐵皮與塑膠料玩具雞，配以寓意繁榮昌盛的牡丹花，背景為粉紅色；面值3.70元的是貝雕雞，配以代表美滿良緣和平安長壽的桃花，背景為橙色；面值5.0元的是鍍金的金屬雞，配以寓意富貴美艷的芍藥花，背景為紫色。小型張是刺繡，公雞居於石頭上，周圍花團錦簇，喜氣洋洋。

《十二生肖金銀郵票小型張——靈猴金雞》（圖38e），金銀郵票小型張，背景以漸變橙紅配以牡丹花圖案，左上為靳叔手書「雞」字，寓意富貴吉祥。

我們也做了一個《猴雞封》（圖39a）。

我們還做了《九地雞年封》（圖39b），九地包括日本、新加坡、法國、美國、加拿大、中國等國家和地區。

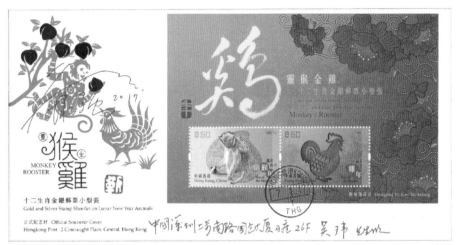

圖 38e

圖 39a

圖 39b

圖 40a

圖 40b

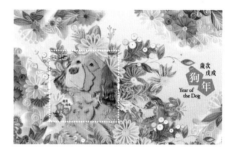

圖 40c

第二次設計狗年生肖郵票

像往年一樣，狗年郵票設計提前一年就開始了。

郵政署要求提交兩套設計稿，每套包括4枚套票及1枚小型張。

小型張方面，靳叔的構想是採用兩種工藝——瓷塑、紙藝。

其中瓷塑的方案有兩種：其一（圖40a）是香港手工藝品牌「貞觀」的小狗雕塑，其二（圖40b）是用電腦技巧模擬出來的橙色小狗，背景是攝自廣東東莞可園的立體瓷塑。在這兩種方案中，前景的小狗與背景是同一工藝，拼合後如小狗蹲坐於山石上，非常和諧。

另一種是紙藝的方案（圖40c），靈犬與背景的彩色花朵均由紙藝構成，欣欣向榮。

套票共提交兩種方案。其中第一種方案（圖41a）的狗工藝品為掃金陶瓷、木雕彩繪、皮製玩偶、飲管編織；第二種方案（圖41b）的狗工藝品為陶土玩偶、銅製品、瓷玩偶及貝殼工藝狗。背景為不同的吉祥圖形，使用漸變色彩疊在鮮艷的背景上，喜氣洋洋。

郵政署收到上述方案後，希望看到更多的狗工藝品，再從中挑選。靳叔又再次選取了16種工藝品，模擬在郵票中（圖42）。為更突出工藝品，特別不加背景花紋及底色。這些工藝狗來自靳叔歷年的收藏，其中有些更是珍貴的古玩。

最終郵政署決定：小型張採用第一方案，但希望票圖中的狗更完整；套票採用第二方案，但要更換其中第二個圖案。由於小型張第一方案中的背景立體花卉的視覺效果更為豐富奪目，套票也要使用類似的手法。

靳叔一一做了調整：把小型張的小狗縮小後再運用電腦技術加以調整，讓它更立體。用兩件不同的狗玉器，拼合成為「玉雕狗」（套票第二枚），套票背景也更換成東莞可園的彩色瓷塑（圖43 設計稿）。

上述圖稿獲得了郵政署的通過。進入設計正稿階段時，靳叔進一步精研細節，並利用電腦軟件一一進行修改。

圖41a

圖41b

圖42

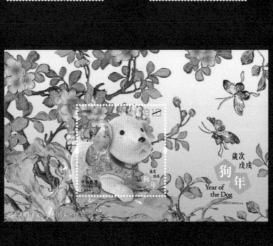

圖43

圖44a

圖44b

小型張上（圖44a），小狗的雙耳、嘴巴，背景花枝的位置、疏密均有提升。在定稿後，靳叔與狗工藝品的品牌廠商「貞觀」的主持人梁國貞交流時，他很高興，但也怕被人誤會為「貞觀」的狗是根據此小型張上狗的形象製作的。靳叔回應説，「貞觀」的狗面世更早，不必擔心。

套票（圖44b　正式發行稿）上，面值2.0元的狗，身上的花朵圖案做了修改；面值3.70元的玉雕狗，加了尾巴；面值4.90元的斑點狗，斑點的位置做了調整，領結也進行了修飾，質感更為統一。背景的立體花卉也調整得更有質感。狗年之前的套票背景，均是平面圖形，狗年的背景處理，變成了立體的。

從上述對比分析中可以看到，靳叔盡善盡美的追求，在電腦科技的幫助下，得以完美地呈現。

靳叔還為《十二生肖金銀郵票小型張——金雞靈犬》創作了書法「狗」字（圖45），像隻可愛的小狗。

狗年相關郵票（圖46a-46e），於2018年1月27日發行。

第四輪生肖票，靳叔也設計了多款紀念戳（圖47）。這些雖然不是郵票，但也與郵票主題密切相關，非常精彩。

圖45

圖 46a

圖 46b

圖 46c

圖 46d

圖 46e

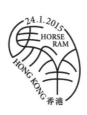
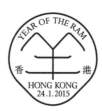
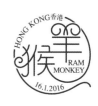

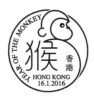

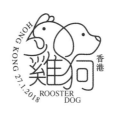

圖 47

圖 48a

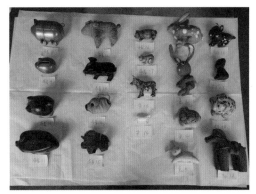

圖 48b

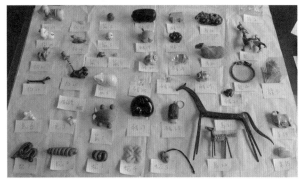

圖 48c

第三次設計豬年生肖郵票落選

2018年初，靳叔如常獲香港郵政署邀請，參與豬年郵票的競稿。

豬年郵票對靳叔來説有特別的意義，他的「郵票設計起步點」——第一套郵票設計就是1971年發行的香港首輪豬年郵票（見前文第21、22頁），但最終發行的郵票與其設計正稿相差甚大，留下遺憾。

首輪豬年郵票是使用了攝影，但生肖不是動物，在那次不如意的經歷後，靳叔開始收集豬年生肖工藝品，也愛屋及烏地收藏了許多十二生肖的工藝品，現在它們大部分收藏在靳叔捐獻給香港文化博物館的展室中（圖48a　靳叔在香港文化博物館的展室）（圖48b、48c）。歷年搜集的這些源於愛好的收藏和賞玩，為第四輪生肖郵票設計帶來了素材和靈感。

「珠圓玉潤」、「家肥屋潤」，胖嘟嘟、憨態可掬的小豬形象可愛，寓意吉祥，是非常熱門的工藝品題材。工藝品通常是作為欣賞，但也有些帶有實際的用途，「小豬撲滿」是其中常見的一種。

中國古代人民為了存錢方便，用陶造一個瓦罐，上面開一條能放進銅錢的狹縫，有散銅錢就投進去，積少成多。急用錢或錢罐裝滿之後，再將瓦罐打破。這就是存錢罐的由來。「以土為器，以蓄錢，有入竅而無出竅，滿則撲之」，是為撲滿。因此，存錢罐稱為「撲滿」。

撲滿天生不是豬，但豬是天生的撲滿——撲滿的造型有多種，但因為豬代表着「財富」、肥豬造型趨向球型，適合實用與審美的需要。愛豬之心，中外皆同，早期的撲滿多是豬形的，乃至後來所有撲滿（無論是否為豬形）在英文中都泛稱為piggy bank。古代撲滿多數是用陶瓷製造，而現代有了各種不同的材質。

靳叔多年來收藏了不少「豬仔錢罌」（豬形撲滿的粵語俗稱），也經歷了一些有趣的物緣故事，他對這套生肖郵票設計，胸有成竹。

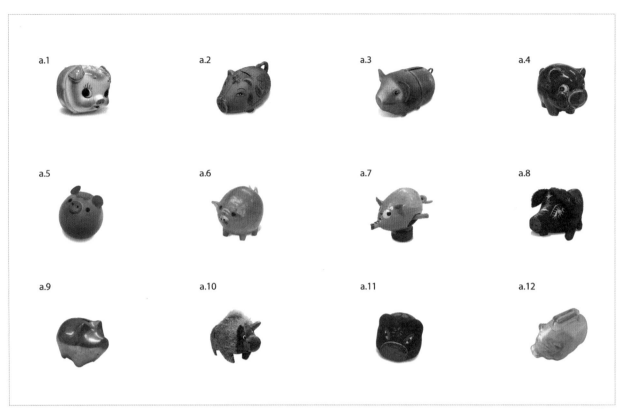

圖 49

雖然豬的工藝品種類很多，但為了避免花多眼亂，靳叔決定挑選自己最喜歡的「豬仔錢罌」設計其中一套4枚郵票（4枚生肖郵票使用「相同品類的工藝品」是第四輪生肖郵票前所未見的）。他挑選的6款「豬仔錢罌」包括陶、瓷、塑膠、鋼鐵、銅及玻璃等各種材質，不同時代的素材和製作工藝，可以反映時代的發展，勾起不同年齡受眾的童年回憶。其中，他特別欣賞二戰前鋼鐵工業技術製作的幾何造型小豬撲滿，呈現着簡約的時代感。另外，他從眾多小豬玩具中，再挑選出6款，它們分別由果核、杏仁、椰子殼、木雕、刺繡等不同材質或工藝製作，獨特而有趣。（圖49）

郵票的彩色背景共有兩套方案：其一是傳統中國布藝，均以牡丹為主要背景，鋪滿版面，喻意花開富貴，以配合生肖豬的富貴喻意；其二是傳統中國花卉紋飾，以半圓形佔據版面上方2/3處。「豬年」兩字的背景圖形，是八瓣的花形（第四輪生肖每套的這個圖形都是不同的）。

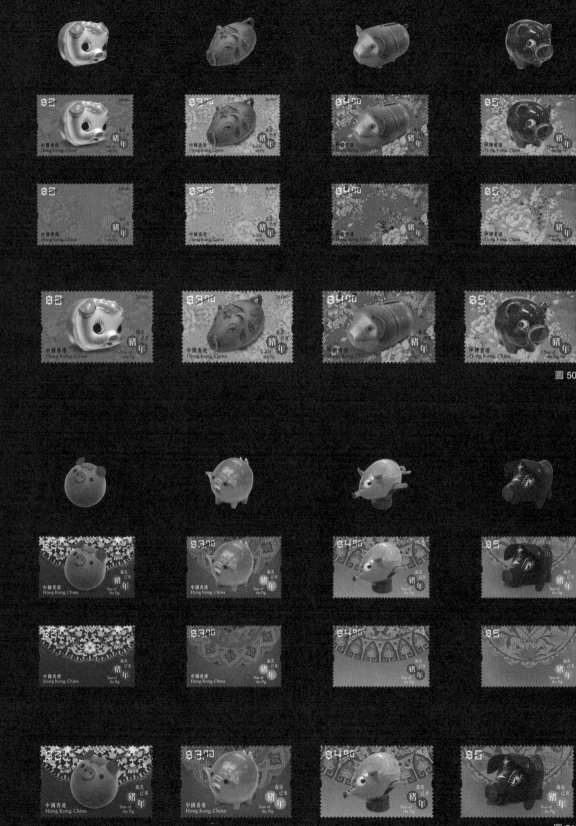

圖 50

圖 51

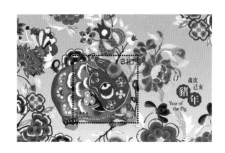

圖 53

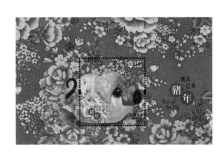

圖 52

提交的套票有兩個方案：「撲滿」（小豬撲滿＋印花布藝背景）（圖50 套票設計圖稿1）、「工藝」（小豬玩具＋花卉紋飾背景）（圖51 套票設計圖稿2）。另有4款小豬工藝品備選。

配合套票主題，小型張也提交了兩個方案：搭配「撲滿」的是印花布藝製作的小豬造型硬幣錢包，以中國傳統印花布藝為背景。它們都是印花布藝，都有牡丹花卉，但背景是平面的，而前景的錢包是立體的，統一中有變化（圖52 小型張設計圖稿1）。搭配「工藝」的是傳統中國彩繪剪紙，彩色花豬置身於牡丹、繡球和石榴等富貴吉祥寓意的花卉中，頗有「花豬入花叢」的俏皮勁（圖53 小型張設計圖稿2）。

這樣，第一套方案是撲滿配錢包，相襯得宜；第二套方案是工藝與剪紙，色彩繽紛。它們都呈現了節日氣氛。

競稿的結果，靳叔的豬年生肖郵票和小型張設計方案落選了。這是靳叔參與香港第四輪生肖郵票設計競稿六連勝（蛇年-狗年）之後的首度失敗，有點遺憾！只好等來年鼠年生肖郵票，再上擂台。

但過了3個月後，郵政署傳來消息，希望靳埭強再次優化豬年生肖郵票及小型張的提案稿，再由郵票諮詢委員會審核。

這是從未發生過的情況！通常的競稿流程，是三位競稿者第一輪提案之後，委員會便會選定其中一人或二人的方案，由其進行第二輪優化，再選定稿後逐漸形成最終的正稿及付印，不會出現定稿後再邀請二人再來新一輪優化的情形。是否已被選上的設計師在後續優化工作上出現了困難呢？

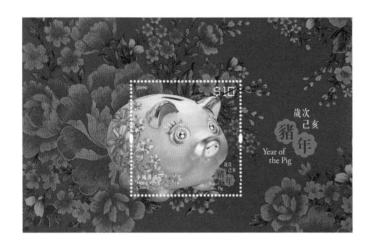

圖 54

靳叔有一種鍥而不捨的精神，這也是他的設計師專業態度。他不放過這個意外的機會，除認真的修改優化原設計方案，他認為小型張可以做得更好，就另外設計了一款小型張，取代原先的「小豬錢包」方案。他重新挑選了一款更可愛的陶瓷小豬撲滿，運用電腦數碼技術，改變它的質感和身上的圖案紋理，化為身披立體梅花圖案的「黃金豬仔錢罌」，在桃紅色調印花布藝背景襯托下，熠熠生輝（圖54　小型張設計圖稿3）。

這樣，套票和小型張統一使用「豬仔錢罌」的主題素材，他更加滿意，更有信心。但很可惜，重新提交後，還是改變不了落選的結果。

獲選發行的豬年郵票，套票的4枚，其中的一枚是選用了類似的陶瓷花豬撲滿，其他分別是刺繡、木雕及玉雕工藝品。小型張有點特別，選用了新娘出嫁時經常收到的禮物「足金母子豬牌」掛飾，寓意「百子千孫，多子多福」。（圖55a　豬年套票及小型張、圖55b　豬年與狗年絲綢小型張、圖55c　豬年與狗年「心思心意」郵票）

同時發行的《十二生肖金銀郵票小型張——靈犬寶豬》，其中的狗生肖票使用靳叔設計的狗年生肖套票中面值4.90元「斑點狗」，把斑點改為銀箔燙印（圖56a　銀狗金豬小型張首日封）。

豬年是第四輪生肖郵票的第八套，郵政署發行《銀箔燙印生肖郵票——猴、雞、狗、豬》，由豬年郵票設計者將之前已發行的猴年、雞年、狗年套票各選一枚，重新設計（圖56b）。

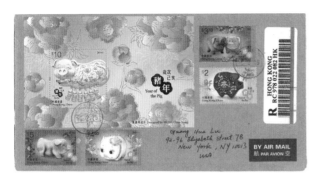

圖 55a

圖 55b

圖 55c

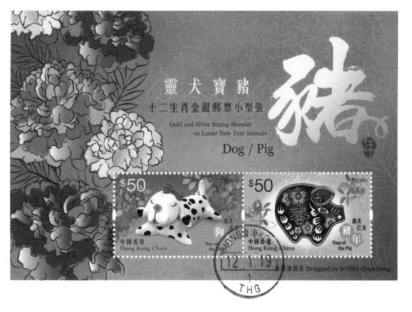

圖 56a

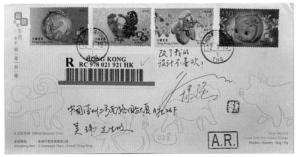

圖 56b

圖 57

第四輪鼠年生肖郵票未獲競稿資格

第一輪鼠年郵票,對靳叔有着非常特殊的意義（見前文第25、26頁）,創意前衛,圖形簡煉,現代感十足,卻飽受大眾批評,他也因此醒悟到郵票設計需要走雅俗共賞的路向。這套設計也啟發了不少年青後輩熱愛設計,令靳叔非常欣慰。

其中的表表者包括了黃炳培,號「又一山人」（見右頁註）,他當年是12歲的初中生,看到鼠年郵票後,大受觸動,決心從事設計行業,後受教於靳叔,最終成為香港代表性的藝術家和設計師（圖57 又一山人作品,包括「紅白藍」系列等）。

又一山人和靳叔亦師亦友（圖58）,他對第一輪鼠票念念不忘,常向靳叔請求合作,希望能夠一起設計一套鼠年生肖郵票。靳叔欣然答應,希望能在2020年兩人合作,成功獲選,發行「兩代共創」的鼠年郵票。

按往年的安排,2020鼠年生肖郵票的競稿將會於2019年初開始,靳叔計劃在自己的提案中,讓又一山人創作一隻小鼠,作為套票四枚之一,或是小型張的主圖案;同時請

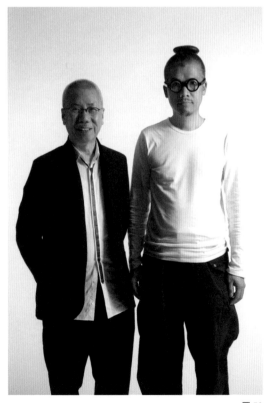

圖 58

圖 59a

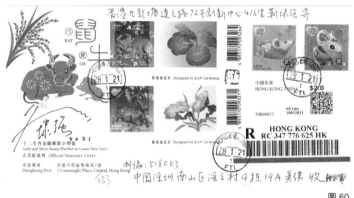

圖 59b

圖 60

他獨自完成一組提案稿（套票＋小型張）候選。我也聽過這個計劃，私下在想又一山人會否設計出一隻「紅白藍」老鼠呢？

靳叔和又一山人都非常期待，摩拳擦掌，躍躍欲試，準備全力以赴，贏下這次挑戰，共創這一香港設計界的佳話！可惜事與願違，靳叔遲遲沒有收到香港郵政署的競稿邀約，查詢之下，才獲知署方改變了規則，規定前一年競稿落選者，第二年將不獲競稿機會。

為了讓又一山人完成多年來的夢想，靳叔和又一山人提出，願意放棄競稿酬金，提供一套兩人合作的設計方案供

註：

香港著名視覺創作人黃炳培（又一山人）過去四十年來在設計、藝術及教育等多方面發展。他曾擔任多間廣告公司的創作總監，於2007年成立「八萬四千溝通事務所」。其個人創作、攝影、設計及廣告作品屢獲香港及國際獎項，達六百多項，他曾獲頒2011香港藝術發展獎及香港當代藝術獎2012。他亦穿梭本地及國際藝術展覽，其《紅白藍》系列於2005年代表香港參加威尼斯藝術雙年展。在這四十年遊走於商業與藝術創作之中，他亦透過視覺創作媒介致力推廣生活及社會價值。

郵票諮詢委員會評選，但署方亦以有違公平原則而回絕他們的請求。兩人非常失落，靳叔亦不理解，為何突然改變之前行而有效的制度（邀請出色設計師，落選者亦可參加次年的競稿），這貌似公平（讓新人參與）的新安排，是否排除了傑出人才繼續為大眾服務的機會？

鼠年郵票於2020年初發行（圖59a），我收到牛年寄出的首日封，也貼上了鼠年生肖郵票（圖59b 鼠年與牛年絲綢小型張，圖60 鼠年與牛年「心思心意」郵票）。

第二次設計牛年生肖郵票

因為豬年生肖郵票競稿落選，導致失去鼠年生肖郵票的競稿資格，靳叔失落之餘，也有些擔心。因為在第一輪他設計鼠年郵票（1972年）過於前衛，受到大眾批評，當年郵政署暫停了他的競稿資格，不邀請他參加接下來兩年的生肖郵票設計競稿——最終牛、虎年生肖郵票由英國人設計（見前文第28頁），至兔年起才重新邀請他參與競稿。他不知道郵政署接下來會否繼續邀請他參加2021年牛年生肖郵票的競稿。

圖 61

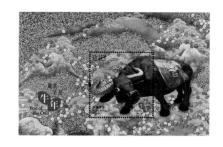

圖 62

圖 63a　　　　　　　　圖 63b

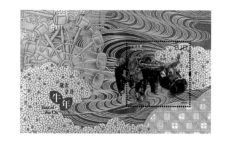

圖 64

好在，2020年初，他等來了渴望的好消息，香港郵政署邀請他參與牛年生肖郵票的競稿。第四輪生肖郵票只剩下牛、虎、兔三年，他很想再創佳績，爭取連勝到底。他設計的牛年郵票（第二輪），是在香港回歸年1997發行的，相隔二十多年了。

牛是重要的家畜之一，被評為「六畜之首」。它身形龐大有力氣，溫順乖巧易馴服，從古代起就是人類的好朋友。中國自古以來都是農業社會，伴隨着農耕文化的發展，牛成為重要的生產力，具有很高的地位，在傳統文化裏是財富的象徵。牛文化也在中華民族的歷史長河中不斷地被創造與書寫。牛體健力壯、任勞任怨，和中國人民勤勞勇敢的美德相輔相成，因此，常常作為文藝創作的角色，從美術到文學成為稱頌的對象。歷代藝術家和工藝師，塑造出多姿多彩、風格各異的視覺形象，令人喜愛。靳叔也收藏了不少牛的工藝品。

經過豬年生肖郵票的競稿失敗，靳叔特別反思到自己在小型張上工藝品選擇的失誤（中選的小型張選用了新娘出嫁

時經常收到的禮物「足金母子豬牌」掛飾，更有民俗寓意和特色），因此，他加倍重視選擇這郵品中的主角——小型張上的牛工藝品。

靳叔選了三個候選的角色：第一個是他1957年剛到香港時就開始使用的「金牛錢罌（金牛造型撲滿）」，早已蓄滿錢幣，重重的金牛屈腿伏地而坐，寫實的形體金光閃閃，靳叔還是很喜歡前年「金豬錢罌」的「牡丹盛開」大紅花布背景，就再用上做「金牛」的背景，營造喜氣洋洋的意象（圖61　小型張設計圖稿）；第二個是他近年收藏的廣東石灣紫砂素燒陶，以金漆點綴雙角和金鞍，背景配以金漆浮雕上綴以各色花朵的大自然環境，一片繁花似錦、百花齊放的氣象（圖62　小型張設計圖稿）；第三個是多年前靳叔在旅途上購得的水牛木偶玩具（圖63a），首尾均可搖動，造型壯碩而具拙趣，他指導設計師加上手繪風格的梅花和漩渦毛（圖63b　靳叔圖形手稿）在漆黑的牛背上，更添生氣，背景配上河畔水車的金線描繪漆畫，一片風生水起、豐收連年的景象（圖64　小型張設計圖稿）。

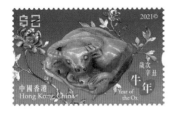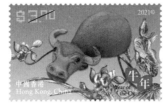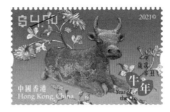

圖65a

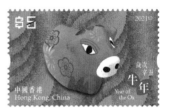

圖65b

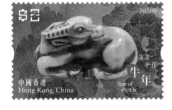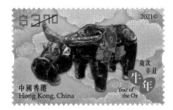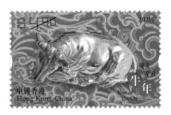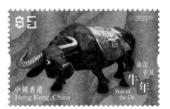

圖65c

除了這三隻牛形工藝品，靳叔在他的收藏中，再選了九件不同物料和工藝製成的小牛，設計成三套各四枚郵票。第一套，選用了壽山石印鈕、紫砂素燒陶藝、青銅器、青花瓷器；第二套，選用了黃桃木雕、花布布偶、鎏金銅器、彩繪泥偶；第三套是後備選項，除了三隻用在小型張上的牛工藝品外，再加上一隻石雕小牛。

郵票背景都選用彩度高的色彩。第一套配上金漆木雕，分別是牡丹、荷花、菊花、梅花，四季花卉象徵生生不息、年年更新，是靳叔臥室裏的裝飾工藝，清雅文秀，與狗年生肖郵票的立體瓷雕背景，異曲同工，可互相呼應；第二套配上比較現代的中國紋樣花布紋理，具有浮雕感的視覺效果，四枚分別象徵花、雲、海、田，帶有農耕民俗喜氣洋洋的色彩；第三套的背景和第二套相同，先作第一輪提案，等選定後再作調整。「牛年」兩字的背景圖形，是兩個「穀粒」，與水牛耕田種植稻米相關（圖65a、65b、65c）。

靳叔較重視第一套設計，他在原工藝品基礎上增添元素，點石成金，加強其感染力。第三枚上青銅牛（圖66a）本來是不夠精緻的普通工藝品，靳叔就在其頭部和背部再加繪鎏金效果；第四枚青瓷牛（圖66b）亦加上青花花卉圖紋，令它不會太素淨，從而增添喜氣。

圖66a

圖66b

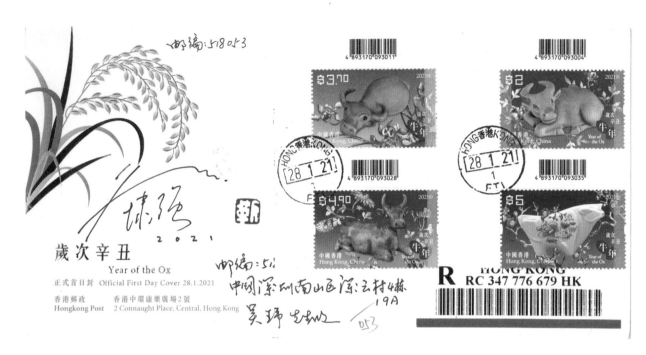

圖 67

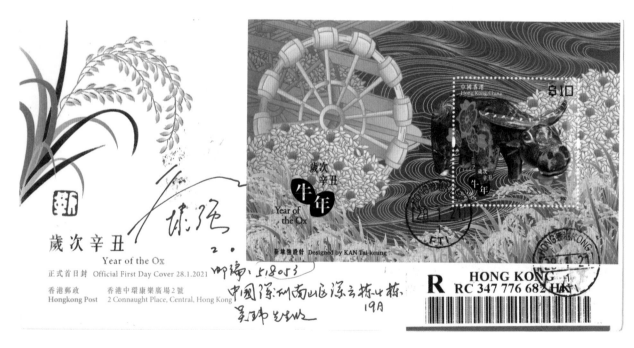

圖 68a

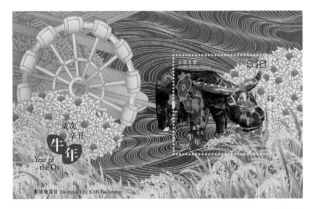

圖 68b

圖 68c

第一輪提案，除上述三套郵票設計，小型張設計靳叔以水牛木偶為首選，金牛撲滿為次選，紫砂素燒陶為第三。

結果靳叔很快收到喜訊，牛年生肖郵票被選中了！套票選中了第一套以金漆木雕花卉為背景的郵票，只是面值2元的壽山石印鈕要求更換為黃楊木雕（牛的外輪廓更加清晰），形態上顯得更愉悅而舒暢，4枚上金漆木雕的構圖亦不用改動，非常順利！（圖67）

小型張設計，靳叔提案的首選「水牛木偶」（圖68a）也順利被選用了。精益求精，為使整體構圖更加完美，靳叔決定重新繪製金線彩描漆畫：將水車的位置與河岸微調，令水面更加舒暢，水波流動更細緻飄逸，再在前景中加入成熟的稻穗，並去掉垂柳，將花樹改為果實累累的桔子樹，整體呈現一片豐收的景況，富含大吉大利、金銀滿屋、盛年豐收之意。上述調整，使本已優美的構圖更多彩多姿，「豐收」的主題更加突出，令人賞心悅目（圖68b）。而絲綢小型張的構圖更加緊湊，顏色更加鮮豔（圖68c）。

圖 69a

圖 70a

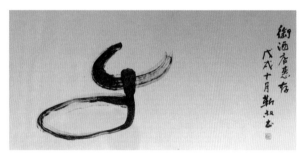

圖 69b

圖 70b

跨年的「金銀郵票小型張」，均是在套票中選用一枚，但並非直接套用原設計，而是需要特別的設計處理。其中「銀箔生肖郵票」，是將生肖局部改用銀箔套印；「金片生肖郵票」，需將生肖框出完整的外輪廓形狀，並在內部做壓凹及鏤空處理。《十二生肖金銀郵票小型張──巧鼠健牛》中，金片牛票並不是照搬面值2元的套票第1枚，而是在牛身上加上鏤空「漩渦毛」細節（圖70a）。上面的書法「牛」字，是靳叔之前為廣東潮州號稱最牛的酒店「御酒店」題寫的留念墨寶（圖69b 靳叔墨寶），像牛的「牛」字，源自相關典故──潮州民俗歌謠有「潮州湘橋好風流，十八梭船廿四洲，廿四樓台廿四樣，二隻鉎牛一隻溜」。

「心思心意」小版張共兩款，主題是帶吉祥寓意的花草和瓜果。「本地郵資」上邊是百合花，票圖是枇杷、石榴、蓮蓬和柿子（圖70a）；「空郵郵資」上邊是桂花，票圖是葫蘆、壽桃、佛手和靈芝（圖70b）。兩款小版張上邊的「牛」字，均為靳叔手書。

圖 71a

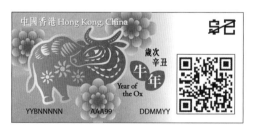

圖 71b

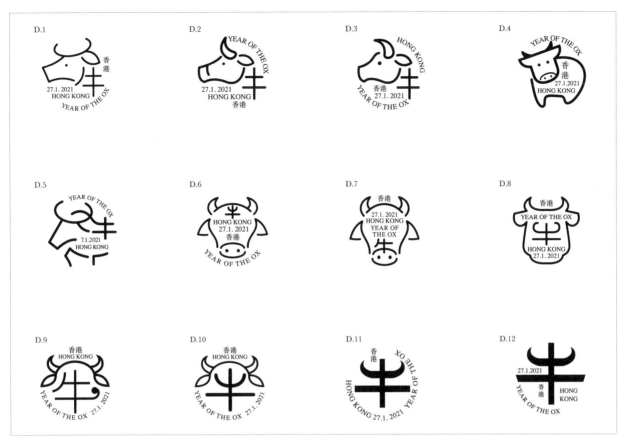

圖 72a

香港在歲次辛丑發行了兩枚面值2元的牛年二維碼郵票，也是由靳叔設計的，一枚是用紫砂素燒陶牛（圖71a），另一是用剪紙為圖案（圖71b）。

首日特別郵戳，牛年草稿有12款（圖72a），提交了第3及第9款，最後選了第3款的優化稿（圖72b）；鼠虎從2款（圖73a）中選了第2款的優化稿（圖73b）。

圖 72b

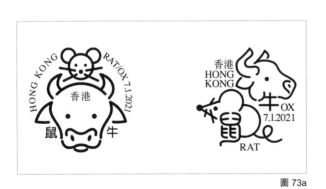

圖 73a

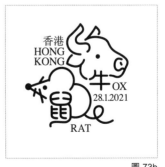

圖 73b

圖 74a

圖 74b

圖 74g

圖 74c

圖 74d

圖 74e

圖 74f

第二次設計虎年生肖郵票

靳叔上一次設計的虎年郵票，在1998年發行（見前文第61頁），是第一套銘記為「中國香港」的生肖郵票，也是第二輪生肖郵票的最終章。

過了牛年（2021年）春節，靳叔仍沒收到虎年生肖郵票的競稿邀約，一直等到3月下旬還沒有消息，靳叔向香港郵政署查詢，答覆只說還沒有啟動邀約設計師的程序。靳叔覺得這是不尋常的情況——生肖郵票設計的計劃，通常每輪12年的計畫是一體的，每次一確定就是整個系列12年的發行時間表，12套郵票不會間斷，也不會中途中斷發行，就是說應該是逐年連續發行12套。進入第四輪後，每年發行的生肖郵票和郵品品類豐富，設計及印製遠比發行其他郵票時任務繁重，尤其是在世界疫情已經影響正常的運作情況下，實在不應該將原定計劃延後，令設計師及其他各方面的工作不依原定設計推展。

在十二生肖中，除了龍不是現實生活中的動物外，虎是最威風的了。虎為獸中之王，普遍被認為是世上所有獸類的統治者，在中國生肖中排位第三，在生肖文化中是威武雄壯、權勢的象徵，能辟邪。

Stock 17	Stock 18	Stock 19	Stock 20
Stock 21	Stock 22	Stock 23	Stock 24
Stock 25	Stock 26	Stock 27	Stock 28
Stock 29	Stock 30	Stock 31	Stock 32

圖 75

靳叔特別關心這個自己喜好的設計項目，雖然在長期收藏生肖工藝品的過程中，已經擁有豐富的素材，他還是沒有停止過繼續找尋靈感的習慣。在自己的收藏品中，他看到石灣陶藝猛虎生動威武，彩瓷小虎明麗可愛，珍藏多年的刺繡虎頭帽純樸而精美……這些都是可以採用的好素材；另外，他又希望拓寬工藝品的多元化，尤其包括往年沒有用過的工藝，因此又搜集了毛絨、膠線的編織物和吹氣製成的玻璃工藝品等，除了表現老虎「威猛」的固有印象外，又特別尋找可愛的小虎形貌，表達其好動活潑、惹人喜愛。（圖74a、74b、74c、74d、74e、74f、74g　部分虎工藝品的照片）

搜集了眾多的虎工藝品素材，靳叔未獲委約便已做足準備工夫，但長期的等待讓人焦慮，靳叔很擔心沒有充足的時間把設計工作做好，更擔心郵政署再次更改規則，不再邀請他參與設計虎年郵票！到了5月初，靳叔主動向郵政署了解虎年生肖郵票工作計劃延誤的原因，詢問邀約設計者的人選。獲得的答覆是正式委約還未有準確的時間表，但前一年的生肖郵票設計師將會繼續邀請成為本年度的競稿者之一。靳叔放下心中的石頭，決定立即着手虎年郵票（歲次壬寅）的具體設計。

一、套票前景虎形：靳叔把可選用的虎形工藝品照片（每款工藝品拍攝了不同角度備用）放進套票已定格式（包括「中國香港」、面值、票名及年份，按往年的尺寸比例分置四角）裏面，比較郵票的整體構圖是否合理。虎形應該位於郵票的主要位置，不大也不小，虎的主要部分不要被其他文字遮擋（圖75　套票構圖示範）。

二、套票背景：選擇上述構圖配合中較佳的（每款虎各一），去掉原照片中的背景（俗稱「退地」），然後在空白背景中另外配上色彩和紋樣。他決定沿用歷來的鮮艷色彩呈現節日氣氛，但選擇多年未採用的上下平均漸變色（由上到下，色彩均為漸變）的設色規律。紋樣方面，選用梅、蘭、竹、菊、松等富含中國寓意的紋樣來襯托吉祥主題。

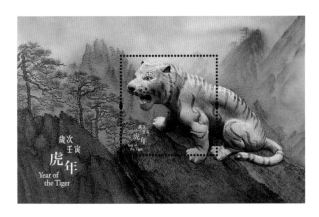

圖 76a-1

圖 76a-2.1

圖 76a-2.2

圖 76a-2.3

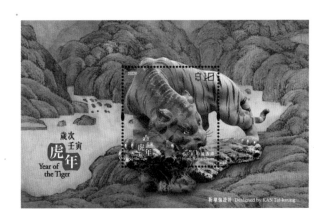

圖 76b-1

圖 76b-2

圖 76c

圖 76d

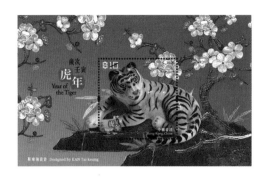

圖 77a

圖 77b

圖 78

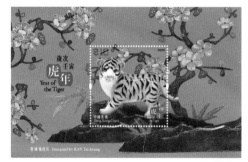

圖 77c

三、小型張設計：小型張有多種意念，使用了不同的虎生肖工藝品配不同的背景。

1）石灣陶塑虎配重彩山水背景：

兩隻石灣陶塑老虎體形雄壯、威風凜凜，各具英姿，配合以靳叔自己在70-80年代繪畫的水墨設色山水畫。背景的水墨畫經過重構，第一幅（抬頭虎）（圖76a-1 設計圖稿）是將不同畫作的局部加以重新組合（圖76a-2.1、圖76a-2.2、圖76a-2.3 靳叔水墨畫），第二幅（低頭虎）（圖76b-1 設計圖稿）是把同一幅畫作的元素重新構圖（圖76b-2 靳叔水墨畫）。抬頭虎配高山松茂，虎嘯山林、威而不怒，遠方蒼松挺拔、剛勁不屈；低頭虎配青山翠湖，俯瞰綠野，山巒翠綠、湖山澄明。虎入山林，相得益彰，場景一片欣欣向榮、生機勃勃，均寄寓了新一年意氣風發的祝願。

這兩款小型張，主體老虎是立體的陶塑，而背景是平面的水墨畫，它們的配合渾然一體，展現了靳叔的高超設計水準。彩瓷虎小型張，試用不同的虎之外，也嘗試了不同的背景構圖和色彩（圖77b）。

2）彩瓷虎配彩石浮雕背景：（圖77a 設計圖稿）

彩釉瓷塑幼虎小巧玲瓏、色彩明塊，背景運用橙紅的漸變色，配合彩石拼貼而成的梅樹和山石，春意盎然，營造祥和悅目的節慶氣氛。細節的設計是精益求精的，附上二張過程稿（圖76c、圖76d 兩款陶虎小型張修改草圖），讓大家體會一下靳叔的工作態度。

3）刺繡虎頭帽小虎配大紅花布背景：（圖78　設計圖稿）

色彩繽紛的虎頭造型，廣泛使用于兒童服飾上，祈求老虎能作為守護神保佑孩童平安。靳叔珍藏的傳統刺繡虎頭帽非常精巧華麗，他大膽地構思，把虎頭帽戴在玩偶頭上（通常是戴在小孩子頭上），俏皮可愛，出人意表！配上同樣是民間常用的大紅花布紋飾，牡丹花開富貴，充滿喜慶活力，寓意新年幸福安泰。

上述三款小型張各具特色。

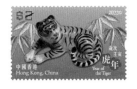 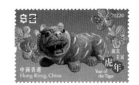 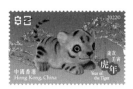 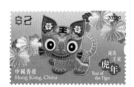

圖 79a

圖 79b

 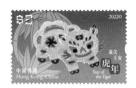

圖 79c

圖 80

四、背景的嘗試：套票設計選了十多隻虎工藝品，分為三組配三套不同的背景和紋樣。

1）用植物題材作生肖票背景是必試的題材，靳叔先嘗試了具半立體感的彩色刺繡紋樣，分別是梅、竹、菊、松（圖79a）。

2）然後嘗試平面圖形，他想起設計「唐獎」金牌時設計了松、梅、蘭、竹圖案（圖79b 唐獎金牌紋樣），因為這些圖案並沒有採用，靳叔就試再用作虎年套票的紋樣。除了白色半透明的方案外，還試了有厚度立體的方案（圖79c）。

3）另外，還試用靳叔創作的重彩山水畫作背景。靳叔曾有機會以手繪山水畫設計郵票（見前文第51頁），後因故未成，留下遺憾。此次他運用四幅山水畫的局部，且分別處理為綠色、紅紫色、橙黃色、紫藍色，令4枚郵票鮮豔奪目而風格統一（圖80）。

靳叔認為，如果小型張選了石灣陶塑虎的方案（背景是重彩山水畫），套票統一用重彩山水畫背景，互相配合也很不錯。

在以上的工作過程中，靳叔一邊設計一邊緊密關注郵政署的虎年郵票設計交稿日期，務求有充足時間做出滿意的成果，但直到7月21日才收到郵政署的電子郵件，正式啟動歲次壬寅虎年郵票設計邀請競稿，並要求於8月2日提交郵票及小型張的首次設計提案稿。

幸好，此時靳叔已自行完成了初步設計，不難完成自己滿意的方案供郵票諮詢委員會初評。經過靳叔再三修改，他提交了三套郵票設計稿（各4枚）及四款小型張設計及說明，準時呈上香港郵政署審閱。

8月初才開會，靳叔的第一輪提案很快被選擇為優勝方案，只是要求在工藝品的選擇上作出調整──郵票諮詢

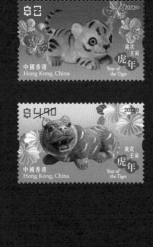

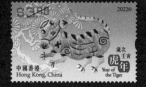
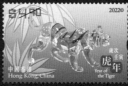

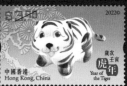

圖 81

圖 82

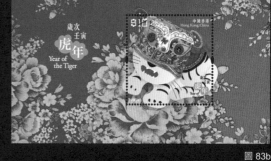

圖 83b

圖 83a

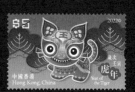

圖 84

委員會的口味和設計師不同,想要看看其它的虎工藝品選項。小型張選擇了虎頭帽方案,這是靳叔最喜愛的,他們只是認為簡潔純白的玩偶不像老虎,要改成人人認得的老虎形狀。

靳叔再三修改後,於8月5日重新提交三套郵票設計稿(第一套5款、第二套5款、第三套6款)(圖81、圖82、圖83a)、3款小型張設計稿(圖83b)及説明。

郵票諮詢委員會選中的套票4枚(圖84)及小型張上都是小虎,都很可愛,是一種「統一」——這也算是第四輪生肖郵票設計逐年設計,「探索中前進」的成果吧。

圖 85a

圖 85b

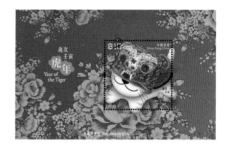

圖 85c

圖 85d

圖 85e

圖 85f

圖 85g

此後，靳叔的主要精力集中在小型張上，把玩偶修改成為小虎形象。而其實，它前後還有很多不同的版本：1）4月30日，原設計用了虎頭帽原型，頭上的圖案是花卉，好像沒有眼睛（圖85a、圖85b）。2）5月6日，按靳叔提議，改變成有眼鼻口牙圖形的紋樣，這也是第一輪提案時的方案（圖85c）。 3）8月14日，背景的花朵排列優化，白色玩偶改為黃色小虎，但效果較為平面，張口露出尖牙（圖85d）。4）小虎已改為立體的瓷小虎，嘴巴閉合，加上黑色鬍鬚（圖85e）。5）8月23日，露出小舌頭更可愛，且把設計者姓名中英文移至右下角，以便在郵票左下角留出適當的蓋戳位置（圖85f），這對於集郵者實在是很貼心的關懷，真正「以人為本」。6）絲綢小型張，花朵更加集中，背景的色彩更鮮豔奪目（圖85g）。絲綢小型張的背景色彩更加鮮豔，以適合絲綢光彩靚麗的質感，這是第四輪歷來的慣例。

套票和小型張已定，接下來就是「銀牛金虎」的小型張設計了。按慣例，「金片虎」只能在套票4枚中選一，且郵票背景不能改變。他先選了比較適合以「金片」（偏平面表達）表現的面值4.90元及5元的二枚，先把虎形提煉、轉化成「金片」的表達，再分別選取相配的二枚牛年郵票，處理成「銀箔」的表達。

金銀小型張背景方面，因為要與二枚「金片虎」的郵票背景色彩協調，靳叔選用了第一輪提案時沒被選中的二款小型張背景，加上他手書「虎」字（圖86），金銀張相當地精神有貴氣。其中「金片虎」背景為綠色的那一種，他還增加了一款不同背景——色彩為橙紅色，與郵票背景形成對比。

「健牛福虎」共三款初稿（圖87a、圖87b、圖87c）提交後，郵政署選擇了第二款方案，並提出意見，希望牛虎小全張的背景要考慮合適這兩種動物的生態。靳叔認為，有山有水已經是很好的背景，他們又要求加強節慶感。

靳叔指導在他的重彩青綠山水上，加上桃花遍山的初春氣氛。1）第一次加上遍山桃花，又將「虎」字改為篆書（圖88a）；2）靳叔建議改變花的聚散位置（圖88b）；3）靳叔草圖，再建議減少遠景花的數量（圖88c）；最終定稿（圖88d）。

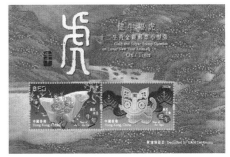

圖 88a

圖 88b

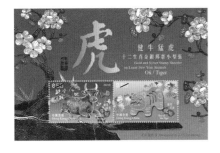

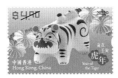

圖 87a

圖 88c

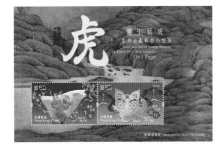

圖 87b

圖 88d

圖 87c

圖 88d

圖 86

圖 89a

圖 89b

圖 89c

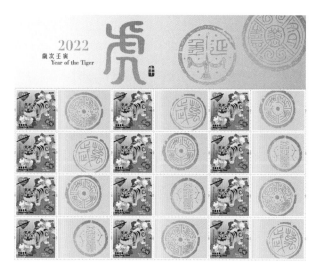

圖 89d

至於「虎年心思心意小版張」，初稿為「瓶——平安」（圖89a、圖89b）及「瓦當」（圖89c、圖89d），最終發行的是「瓦當」。

首日封設計，虎年首日封從4款（圖90a、圖90b、圖90c、圖90d）中選用了第一及第四款（圖90a、圖90d）。2種套折封面從4款（圖91a、圖91b、圖91c、圖91c）中選用了第一款和第四款（圖91a、圖91d）。

圖 90a

圖 91a

圖 90b

圖 91b

圖 90c

圖 91c

圖 90d

圖 91d

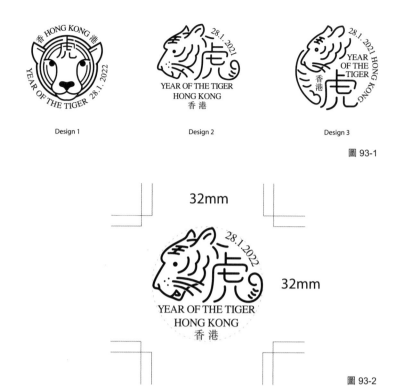

Design 1　　　　　Design 2　　　　　Design 3

圖 93-1

32mm

32mm

圖 93-2

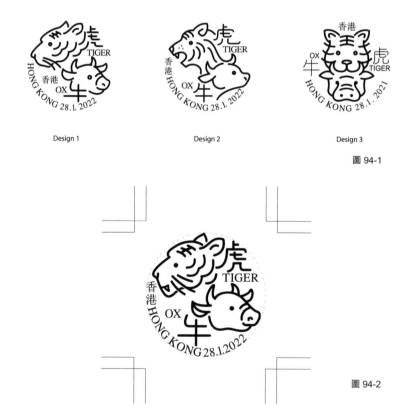

Design 1　　　　　Design 2　　　　　Design 3

圖 94-1

圖 94-2

圖 95

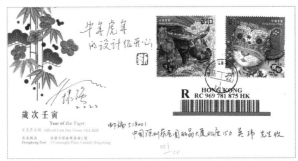

圖 96-1

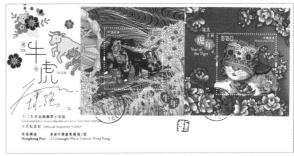

圖 96-2

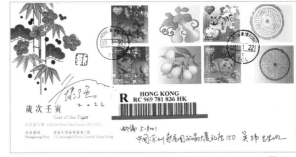

圖 96-3

首日特別郵戳，虎年從3款（圖93-1）中選了第二款（圖93-2），
牛虎從3款（圖94-1）中選了第一款（圖94-2）。

郵資已付生肖賀年卡一套4張，是郵票的精美放大圖（圖95
其中第一張的正稿）。

虎年各種郵票於2022年1月28日發行。與往年一樣，我收
集了靳叔簽署的各種首日實寄封片，精彩紛呈。（圖96-1、
圖96-2、圖96-3、圖96-4、圖96-5）

在非常緊迫的時間下，要完善地完成品類豐富的郵票項
目，是很困難的事！似乎郵政署在推展虎年生肖郵票的設
計與製作上，沒有跟隨往年的經驗進行，更沒有關心設計
師要有足夠的創作時間，才能確保水準與品質。即使是經
驗豐富的靳叔，還是在早作準備的情況下才能做好工作。
對新接手這項工作的設計師來說，是很困難的事，實在是
值得檢討的。

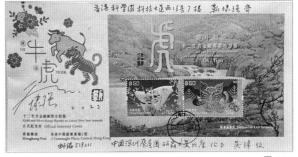

圖 96-4

圖 96-5

圖 97

後話

十二生肖源遠流長，是中國歷史文化的重要組成部分。作為橫跨48年，參與香港第一輪、第二輪及第四輪生肖郵票設計的專業設計師，靳叔有甚麼體會和獨家秘籍呢？要知道，為單一郵政設計如此多的生肖郵票，靳叔絕對是世界第一！

他認為郵票設計的流程與平面設計中的其他專項，如海報、LOGO等一樣，都是從調查和研究開始的。要先思考主題及受眾等，以確定設計的方向，但並沒有公式可循。

有的是一接觸便有概念想法，可以直接做設計；有的則是要花上很長時間收集資料並提煉主題。但有一點是十分必要的，即要做出對題且有水平的方案。

年代不同，社會的審美不同，要求也不同，設計師要按當時的條件及自身能力思考、判斷，做不同的努力。

在第一輪生肖郵票中，由於當時香港的郵票設計水平較差，靳叔立志於將香港郵票提升至世界水平，引領大眾的審美。因此，他強調原創概念及中華特色，贏得了國際上的專業認可。當時他使用的設計手法，除豬年郵票的原稿是圖片上有漸變條紋外（實際發行的沒有這些條紋），其他都使用平塗色彩，這與當時的正稿製作技術有關，當時基本上是使用手工加上暗房技術（圖97 靳叔青年時的肖像運用直線網暗房技術製圖，1971辛亥豬年郵票運用此技巧設計原稿）。

第二輪是十二套48枚郵票一次性全部同時設計的，靳叔認為這些郵票應該是多姿多彩且有節慶氣氛的。48枚郵票有區別但有相似的「大系列」風格，他以兒時長輩的女紅刺繡（圖98）作為形式──因為在中國傳統中，刺繡是節慶、富貴且具歡樂氣氛的工藝品。

在具體的設計手法上，雖然每幅原圖（圖99）是將生肖繡在單色的彩色絲綢上，但設計成郵票時，是將背景換成平塗的色塊，僅保留主體及配角本身是逼真的攝影效果。在少數幾枚郵政署要求修改的圖案中，「黑虎換色」、「猴子增肥」是使用電腦技巧去修改的，但當時的設計軟件還不夠先進，也僅能勉強完成這樣的調整。

第三輪也是十二套一次性設計的，為與之前兩輪有所區別。靳叔提交的方案是「傳統紋樣」與「現代圖形」的結合，強調現代感，但未獲採用。

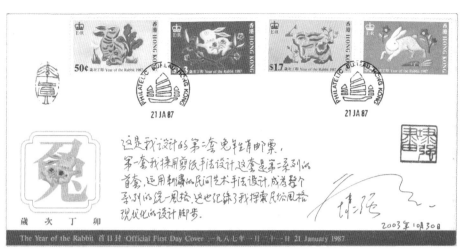

圖 98

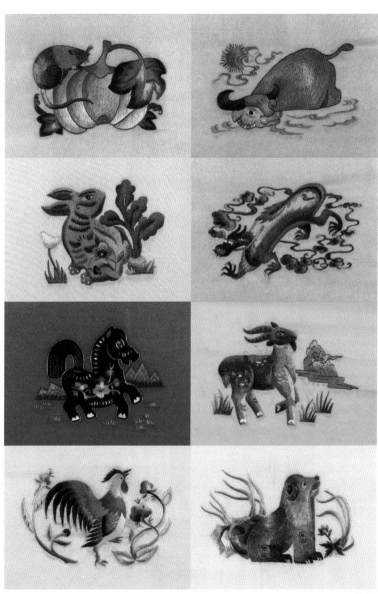

圖 99

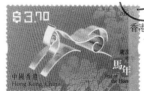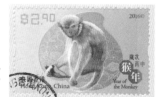
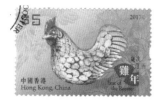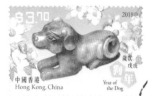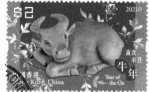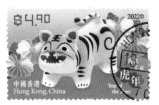

圖 100

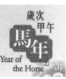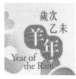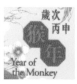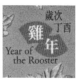

圖 101

第四輪生肖郵票，由於有電腦軟件的強力支持，設計可以展開想像力。靳叔順應時代與審美的發展，決定利用高科技，對生肖工藝品本身進行藝術化調整，如造型、色彩、質感等，色彩的變化、花紋的應用，均與時俱進。此時已不像第一輪生肖郵票那樣去追求設計師的原創突破，而是追求精緻、品位、喜慶、歡樂，追求中國人節慶共同歡樂的精神和情趣，即雅俗共賞。

在設計的專業層面，第四輪相當有難度。因為整體風格應該一致，但要存異、有新意，越往後便越難。以小型張為例，越來越多的工藝形式是用過的，如蛇年是木刻、馬年是皮影、羊年是景泰藍、猴年是瓷片畫、雞年是刺繡，每一年都需要選擇與之前不同的表現形式。

套票由工藝品主體、背景色調、有吉祥含義的花卉三者構成。除主體使用不同類別的相應生肖工藝品外，背景及花紋方面，靳叔計劃採用「四年一變」（圖100）；前4年花紋在動物周圍，到第5年，即從雞年開始，花紋往外伸展出票邊，專業術語叫「出血」。另外，「龍年」二字，有圖形的背景，而自蛇年起，每年的相應生肖年二字都會有所變化，以相同的幾何形相連，成為字體背景外輪廓（圖101）。而面值字體，自蛇年起也作延伸統一，這些數字（圖102）是特別設計的，有中國傳統韻味。

靳叔設計的幾套第四輪生肖郵票，屢次獲得「世界最佳生肖郵票評選」的第一名。

靳叔被譽為「華人設計教父」，在設計方面已經盡顯才華，獲獎無數，郵票設計只是其中的一部分。他在這方面的努力與成就，有目共睹，歷年設計的郵票已經超過五十套，裏面不乏多套生肖、一九九七通用郵票等重量級的香港郵票。

我收藏有靳叔私用的信封，貼用其設計的郵票（圖103a、圖103b），相映成趣。

作為他的忠實郵迷，我收藏了靳叔的很多郵票作品，還特地選用他的作品做了一個實寄「九格封」（圖104）：在2014年全年，選用與郵票相關的時間，逐一實寄。

他近年已退休，不再做商業設計項目，但他仍然對生肖郵票設計情有獨鍾，並佳作連連，讓我們繼續期待！

圖 102

圖 103a

圖 103b

圖 104

亦師亦友亦郵迷

因小見大

因小見大

因 小 見 大 ｜ 亦師亦友亦郵迷

1987年2月，正值寒假。過年後的一天下午，我回到家中，姐姐遞給我
一封信。

這封掛號信（圖1a、圖1b）來自香港，寄信人只寫了一個我不熟悉的地址，
沒有姓名，正面貼了一枚當年發行的香港兔年郵票及一枚通用郵票。

帶着驚喜的心情，我小心翼翼地剪開側面，確保不會損傷到內附的物品。

不曾想到，那封信竟改變了我的人生！

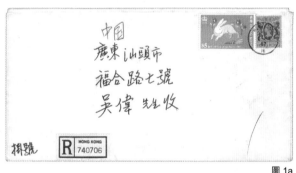

圖 1a

圖 1b

因集郵而結緣

我1969年出生於廣東汕頭，從小就沒出過遠門。集郵是從
小學五年級時，叔叔送了我一本集郵冊開始的。這本集郵
冊裏面是一些信銷舊郵票。

我一直沒有停止集郵這個愛好，到1986年，已經開始收集
官方首日封。

香港第二輪生肖郵票的第一套是兔年郵票，於1987年1月
21日發行。當年的消息流通很閉塞，內地報紙在郵票發行
前幾天才發佈了簡短的新聞，裏面甚至沒有提及郵票設計
者的名字。

我很想收集這個郵票首日封。香港雖然有親戚，但他們不
集郵，我擔心他們搞不清楚，且時間緊迫，於是我做出了
一個大膽的決定——直接聯絡設計師。

當年已經有集郵者收集「簽名首日封」，多數是請郵票設計
師在其設計的郵票首日封上簽名，我也想「有樣學樣」。

但兔票將於幾天後發行，寫信已來不及，於是我使用了
電報！

圖3

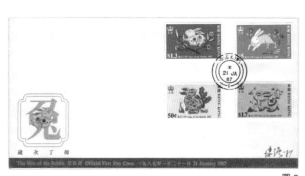

圖2

第二天我到郵局，發了平生第一封電報，收件人是「香港郵政署轉十二生肖兔年郵票設計師」，內容大致是恭賀並請他代購該兔年郵票首日封。

過了兩三天，恰好發行了一個紀念封，我懇切地寫信，並附上了包括當年內地發行的「兔年小本票」等一些郵品。本來還想寄上港幣作為購買費用，但手上沒有，只能送內地郵票了。當年我18歲，社會經驗幾乎是空白，這樣做有沒有結果，我並沒有多想。

之後，我在盼望中度過了春節，在感到失落時，卻收到了香港的來信！

信封內有一封信及簽有「埭強 '87」字樣的兔年首日封（圖2）。信封是用正常信封手工改大的，以容納裏面的官方首日封。

信箋是精美的水印紙私人信箋，信（圖3）中提及：收到郵政署轉來的電報及信；郵政署方面不希望他多費心；喜歡我送的生肖小本票；並把自己購藏的兔年首日封送給我，還囑咐不要告知其他郵友。

我當然非常感動並珍愛這首日封，時常拿出來欣賞。同時，我還把之前內地發行過的雞年至虎年小本票寄送給靳先生，如遇到新郵發行，也實寄給他內地的官方首日封。

不過，當時還沒有互聯網，我以為「靳埭強」是一個香港的專職郵票設計師（內地郵票設計通常由專職郵票設計師負責），而不知道他是名動香港的「靳叔」。

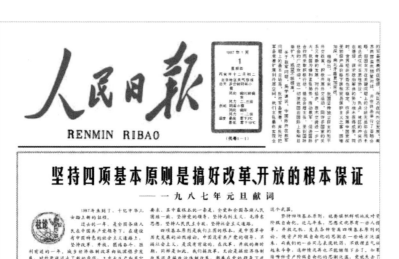

<div align="right">圖 4a</div>

高考

獲得香港兔年簽名首日封的欣喜沒過多久，我便面臨人生的重要一關——高考。

從小學到高中，我一直是老師「又愛又恨」的學生，成績很好，但紀律很差。直至高三，我一直是主科較好，但政治、歷史等需要記憶的科目比較差。就讀的汕頭一中，是當地最好的學校之一，我在全校的排名並非前列。

當年高考，是先填志願再參加考試。鑑於我平時的成績，老師建議我報讀的第一志願是省內的華南工學院（簡稱「華工」），後改名為華南理工大學，專業是建築學系的「城市規劃」。至於更好的學校，我沒有考慮過。

結果我在考前臨時抱佛腳，死記副科，高考時取得了全校理科第二名的好成績，這個成績可以上清華大學了。

當時我對未來並沒有明確的想法，之所以報讀建築學系，只是因為它是華工最好的系，老師、家長認為前途比較光明。當年，大學畢業是包分配的。

自學平面設計

入學後，我開始學習建築學的課程，很快就發現，建築設計是一項龐大而複雜的流程，參與的人員眾多，建築師的初始構思，往往無法一直貫徹到最終。

大學一年級時，我因為眼睛動手術，在汕頭住院。當時剛好看到報紙上介紹靳埭強先生設計的中國銀行行標。該行標於1987年1月1日刊登在《人民日報》（圖4a、圖4b）上，我看到的是後來其他報紙的報道。我覺得商標設計很有意思，流程簡單，可能中間不會被修改，設計師可以一心一意地實現自己的設想。當然，那時我的想法太天真了！

之後，我便開始自學標誌設計，並積極做一些平面設計的實踐，如設計校慶紀念封等，並把習作寄給靳叔，向他請教。

當年，我和靳叔完全是通過書信往來的。我會寄上內地的生肖本小票及其他首日封，而香港第二輪生肖郵票的全部十二套均由靳叔設計，每年年初他會給我寄來當年的生肖首日封和他公司的賀年卡。

中国银行
启用行标

本报讯 中国银行从元月1日起正式启用行标，这在我国银行业还是第一家。该标志将被镶嵌在位于北京阜成门立交桥东南侧的中国银行总行新大厦正门。

行标呈古钱形状，代表银行；中字代表中国；外圆表示中国银行系面向全球的国家外汇专业银行。

该标志的设计者是香港著名商标设计家靳埭强先生。标志由圆和长方的几何图形巧妙组成，图象简洁、稳重，容易识别，具有浓烈的中国特色。该标志曾在国际设计审展中获奖。

港澳地区的中国银行集团几年前即在业务活动中广泛使用了这一标志。

（朱维华）

圖 4b

圖 4c

當靳叔收到我的習作後，他對我加以鼓勵，並送給我一本他的著作《商業設計藝術》（圖4c），該書由台灣雄獅圖書股份有限公司出版，1987年初版。

通過閱讀這本書，我才知道，之前非常喜愛的一些香港郵票，如第一輪鼠年、兔年、龍年、馬年及香港節郵票等，都是靳叔的作品。我對他設計的郵票，早就神往了！

我將這本書奉為圭臬，它成為我學習平面設計的必修「課本」。

書中詳述了平面設計的流程及類別，並以靳叔的設計實例作為案例，由淺入深，非常專業，是不可多得的好教材。

關於這本書還有段插曲：我一直將這本書視若珍寶，概不外借，但15年前有位好友的小孩想學設計，為了鼓勵後輩，我特意借出這本書。誰知道她竟然弄丟了！我非常懊惱，想再買一本，但是這本書出版時間較早，遍尋未果。2016年，靳叔偶然知道了此事，又送了我一本，還幽默地題詞：「失而復得，珍惜好運！」

圖5

圖6

圖7

當年，我曾數次專門去廣州圖書館看靳叔著述的《海報設計》，並對其中的海報作品進行臨摹及做筆記。

我的平面設計完全是靠自學的，除了《商業設計藝術》外，我也閱讀其他有關標誌設計的書籍。由於港版書很難買到，畢業後我還特地請靳叔幫我購買香港設計師協會（HKDA）雙年展的獲獎作品集（圖5、圖6、圖7）和其他香港設計類圖書。

在我看來，自學有好處，也有不好的地方：不好的地方是沒有人指導，碰到難點時無法順利突破；好的地方是因為依據的是「正道」──內容正確的指導書，看到的都是好的作品，眼界高，不會被水平不高的老師帶偏。

我完全按照《商業設計藝術》中的創作步驟來學習和訓練，在創意的形成方面，秉承靳叔所教的方法，因此概念很強，但美感較弱，這是我的短板。

我於1991年大學畢業，因為已經打算改行從事平面設計工作，我選擇去了開發公司（中國廣澳開發集團公司），而沒有去建築設計院。所在單位的工作時間遵照國家規定，工作之餘我便和幾位設計師好友開了一間小設計工作室，做些LOGO、畫冊之類的平面設計工作。

在此期間，我學習的主要資料就是靳叔幫忙購買的幾屆HKDA的作品集，從中也了解了一些香港設計師，如石漢端、陳幼堅、李永銓、劉小康、黃炳培等。

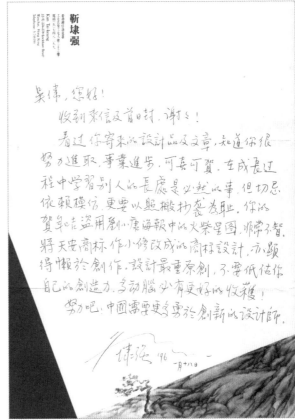

圖8

及時教誨

汕頭並不大，我的一位拍檔黃明強畢業於汕頭大學室內設計專業，我們兩個都比較擅長標誌設計，很快我們的作品便被客戶接受，並在公開徵徽比賽中屢有收穫。我也開始為《特區工報》撰寫設計專欄，以短文的形式評述設計及廣告。我們把作品印在了宣傳折頁上，我像以往一樣，第一時間寄給靳叔，請他指正。

當年，我和靳叔之間僅通過書信來往。我會寄上內地郵票的首日封，靳叔在每年年初會給我寄來由他公司設計的精彩的賀年卡，還有他簽名的生肖郵票首日封。除了年初之外，他還會幫我買HKDA的作品集。我寄上的拙作，他也會回信提出意見，但我都需要等上一段時間，因為他太忙了。

不過這次他回信（圖8）特別快！

當年我們的版權意識還很薄弱，尤其對圖片。當時看到劉小康先生的一幅海報，畫面上是火柴棒構成的五角星，正在燃燒。當年我們工作室的名字是「焱」，即「星星之火」的意思，我覺得這張圖片非常適合，便把它作為這次宣傳折頁的封面。

除「火柴星」圖外，信中提及的LOGO是「南天貿易公司」。我的拍檔黃明強將八卦中的一個卦文變形成為「天」字，並非抄襲自「天安」LOGO，只是形狀上有點像。

靳叔回信緊急，語重心長，我立刻意識到事態的嚴重性。靳叔對我走偏了這件事情十分着急。這件事對我震動很大；此後，「尊重原創、決不抄襲」成為我的設計原則。通過此事，我也領略了靳叔對原則性問題的堅持和認真，以及對後輩的關切。

圖9

初獲肯定

其後幾年，我的設計水平有所提高。在1997年「首屆華人平面設計大賽」中，我獲得6項入選獎，獲獎作品都是標徽作品。

我把近作（圖9）寄給靳叔，他細心地予以指正。

之前靳叔曾著有《香港設計叢書》，以香港設計師的實例論述各門類設計，共四冊，分別是《海報設計》、《廣告設計》、《商標與機構形象》和《封面設計》（圖10a）等。第三冊正是我重點學習的教材之一。

1999年，靳叔增選內地設計師的佳作，將前述叢書改編為《中國平面設計叢書》（圖10b）。他在我寄上請教的作品中，選刊了「汕頭人民廣播電台」（圖11a）及「怡誠書店」（圖11b）在第三冊《企業形象設計》中。

這對我來說，是莫大的鼓勵！

因為我知道，靳叔的標準比很多設計比賽更為嚴格，他認可的作品，相當於達到了「職業水平」。

我現在還依然遵循這樣的標準：作品獲得客戶的通過和認可，是正常的；如果靳叔看過，認為「還可以」，那才算是達到了專業水平。

前段時間和靳叔聊到出書的事情時，靳叔提到當年他選刊我的作品在書中，並非因為是熟人而給面子，他說：「書是用來教人的，不夠水平的東西放在裏面，豈不是害人？」

靳叔的公私分明，一如既往。

圖 10a

圖 10b

汕头人民广播电台

圖 11a

怡诚书店

圖 11b

<p align="right">圖12a</p>

<p align="right">圖12b</p>

初次見面

說來也巧，我和靳叔通信來往多年，卻從來沒有見過面。他的照片，我在書上看過多次，他卻不知道我的模樣。

1999年9月，他到佛山做一個海報比賽的評審和學術講座，行前寫信（圖12a），邀我前去見面。

我至今還記得，當時的海報主題為《融》，評審是香港的靳埭強、韓秉華及廣州的張小平。雖然素未謀面，我們卻一見如故（圖12b）。趁着靳叔空閒，我請他看了我的新作，並詢問是否有機會去他的公司實習——從我由靳叔作品及著作自學平面設計開始，去他的公司學習就成為我的理想之一。不過，交談中我們發現這存在困難——從汕頭去香港要經過較嚴格的申請手續，且不能停留太多天；而香港公司僱傭員工時，對員工的身份也有要求。

靳叔關切地詢問我，想不想去內地的設計或廣告公司工作，他可以推薦。我當時還沒有考慮過，也擔心自己的水平不夠，怕靳叔推薦我去工作後，給他丟臉。

中午吃的是自助餐，本來可以和靳叔坐在一起，趁難得的機會多交談的，但當時我卻擔心影響靳叔和前輩設計師的交流，坐到了另外一席——結果，卻和當地的官員坐在了一起，哈哈！

輾轉學習

時光流逝，隨着實踐的增加，我的水平進一步提升，於2000年獲得「2000北京國際商標節」及「HKDA 2000 SHOW」入選獎。「HKDA雙年獎」是我年輕時使用的課本教材，花了9年時間，終於看到我的作品登上「課本教材」，得償所願。

我所在的單位已經衰落，我們不用再去固定上班，俗稱「下崗」。

姐姐家在廣州，我和爸爸、媽媽去廣州旅遊時，在公園裏看到一隻藍色翠鳥。牠在水池中的荷葉上稍作停留，然後飛走。

第二天，我看到報紙上的一個招聘廣告，上面是一頭手繪的咆哮着的獅子，是一個叫「藍色創意」的廣告公司，我決定去試試。

圖 13

之前，我沒有正式地學習過廣告。招聘筆試完成後，面試分三關。第一關面試我的人是刁勇，他是美術指導，招聘廣告中的獅子就是他的作品，寓意廣告人心中的至高榮耀——戛納金獅子。他現居北京，創辦了「不是美術館」。

我應聘的職位是美術設計，但提交的個人作品卻都是LOGO設計。刁勇認為LOGO設計需要較強的概念思考能力和精煉的表述，所以我通過了。

最後一關面試我的人是總經理何旭凌女士。令我意外的是，她沒有太看專業能力，只是問了一句：「你有沒有做廣告的熱情？」

我認真地想了一下，告訴她：「有！」

於是，我就加入了藍色創意。

當時的藍色創意，高手雲集，獲獎纍纍，號稱「廣告界的黃埔軍校」。

公司的創意總監是柳軍，他並非廣告專業出身，但卻有自己的觀點和方法，當時他已經是傑出的廣告人。

我很慶幸在學習廣告上沒有走彎路，雖然幾乎是從零起步，但之前的LOGO設計訓練了我的「概念發想」，因此我想概念很快。通常我們部門的創作總監安排給我的工作，我總是在10-15分鐘就能想出方案，而且是可行的方案。向他彙報後，他總是說再想想別的，但其實再想也未見得能想出更好的。

相對於我的「概念發想」能力，美術反而成為我的短板——因為美感不夠好，且我沒有學過PHOTOSHOP軟件。

靳叔對我寄上的廣告設計稿，也進行了指點。

一年後，我創作的作品（圖13）在《廣州日報盃》（廣州日報社主辦的廣告獎）獲獎，並刊登於《龍吟榜》（最著名的華文廣告雜誌）。

2003年，靳叔在汕頭大學主辦的國際學術研討會上做演講，我特地前往聆聽。

當年國內開始允許開設純外資設計公司，靳與劉設計顧問剛在深圳成立了分公司。我向靳叔提出，說想去學習一下，靳叔就讓我去找深圳的設計主管。

华泰保险

圖 14

香港exTV

圖 15

CCTV新闻频道

圖 16

其實,我對自己的工作能力信心不足,去靳與劉設計顧問真是抱着「實習」而不是「工作」的態度。但是,深圳的設計主管看了我的作品後,讓我入職成為設計師。後來,我問他聘請我是否是因為靳叔的面子,他説不是,而是他個人覺得我可以,這讓我有所釋然。

進靳與劉設計顧問工作,是我少時的夢想,終於成真!

靳與劉設計顧問深圳分公司,起步時只有幾位設計師,但他們卻各有所長,分工合理。有的擅長美術,有的擅長概念,有的擅長正稿製作⋯⋯

這其中,我屬擅長概念的。公司的架構和流程的設定合理,我們都能發揮自身的作用。在這個環境中,我很快提升了美感,創意也得到發揮,見識了專業的設計是甚麼樣的,是如何做出來的。

我挺滿意且習慣在靳與劉設計顧問的氛圍裏工作,同事互相配合無間,又能全力發揮個人才能。我當時也參與了一些好的項目,如喜悦保健品、華泰保險(圖14)、香港exTV(圖15)、CCTV新聞頻道(圖16)等標誌的設計。

如無意外,我應該會繼續在靳與劉設計顧問工作的。但是,後來我結識了我的太太,她開設有一間攝影工作室,要求我前去幫忙。

這個工作室是專門給服裝品牌拍攝和製作服裝畫冊的。她是業務人員,不懂設計。她要求我去幫忙,我只好離開靳與劉設計顧問。

後來,靳叔和我見面時,我坦誠地説,辭職還有一個理由:就是靳與劉設計顧問接的都是好項目,我自覺水平不夠頂尖,如果由其他比我優秀的人出手,可能會做得更好。好項目在我手上,可能是浪費了。

靳叔完全不同意我的觀點!他説:「公司有合理的架構,最終的出品要經過各層的把關和提升,肯定可以保證項目最終的完成度。」

靳叔是對的。

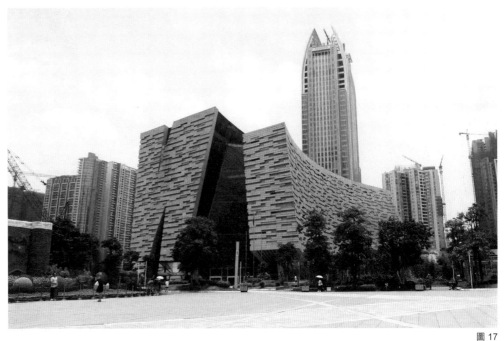

圖 17

找對專業

我太太開設的「幻影視覺攝影工作室」，專業是做服裝攝影及圖冊製作，我幫不上忙，因此擴充了業務範圍，加入了視覺形象、包裝等平面設計業務。

我畢業於華南理工大學建築設計專業。華工的建築學專業是很知名的專業且具有較高的行業地位，但我擅長的卻是平面設計、廣告等。我認為，我再也不會從事建築設計了。

但在2006年，這個想法意外地改變了。

當時為了辦好2010年廣州亞運會，廣州大興土木，包括修建多處大型公共建築。按規定，這些重要的公共建築，建築設計方案須經由公開的國際競賽，再選定實施方案。

廣州圖書館新館（圖17）的設計方案，就是通過國際競標確定的。最終日本的「日建設計」與中方的「廣州市設計院」聯合中標。

標識導向系統設計，當年在國內完全不受重視，通常不被歸入建築、室內、景觀三個專業分項，而是在建築物接近完成時，找個招牌製作公司，弄些牌子掛上去。

而在國外，它卻非常受重視。建築設計師會在方案設計階段就同時考慮標識系統，以保證建築整體的協調性。

當時，國內很少聽說有專門做標識系統設計的公司。我有個同學，當時是「日建設計」團隊的主創，他推薦我們來做這個項目。當年我只做過一些小的標識設計，如此大型且重要的設計項目，還是第一次做。

不過，我有自己的獨特優勢：

- 我是建築規劃出身，因此，對標識最基本的功能非常熟悉，如動線分析等；

- 身為建築師，我很容易領會該項目的設計理念和設計手法，清楚地知道如何將標識形式與建築設計互相融合呼應；

- 我接受過多年的平面設計訓練，從定位分析、形成概念、元素表達到方案形成的各個步驟，我都能順暢地把握。

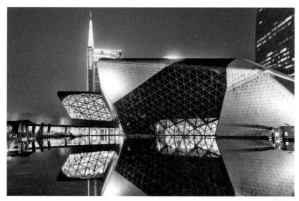

圖 18

圖 19

圖 20

因此，我在大量國外案例及對本項目的研究，還有若干顧問（包括靳叔）的幫助下，以「書籍的折疊」為主題，完成了標識設計，並獲得了很高的評價。

廣州圖書館新館坐落在號稱「廣州的客廳」的珠江新城核心區，該區域現稱「花城廣場」，周圍還有廣東省博物館、廣州大劇院和廣州市第二少年宮，共稱「四大文化建築」。

說來也巧，就在廣州圖書館新館斜對面，由英國建築師ZAHA HADID事務所與珠江外資建築設計院聯合中標的廣州大劇院（圖18），也找到並委託我們做標識設計。

這個項目以「流動的空間」為特點，很多地方的牆面和柱子是傾斜的，很有個性，英國團隊的要求也非常高。

通過研究，我們採用「化整為零」的策略，盡量把標識以字體形式放在各種表皮上，且不設置吊牌，「行雲流水」，有針對性地完成了這個項目。

後來，「花城廣場」也找到我們，並要求我們要「體現廣州」。我們以平面圖形設計的方法完成了這一項目，且研發了「雙面超薄燈箱」的專利技術，並將其應用到了項目中。

我將建築設計、平面設計和廣告策略的知識融為一體，用來形成標識設計的流程和工作方法，效果很好。在客戶的認可之下，陸續有建築設計單位找我們來做標識設計，且大多是較重要的公共建築。

由此，我們的公司，開始逐漸轉型，只做標識系統設計。承接項目包括深圳大運中心（圖19）、廣州國際媒體港（圖20）、南方科技大學、安徽省委省政府等。

2015年底，我受邀成為「TED×珠江新城」年度大會的八位演講者之一，演講的主題就是「標識設計——如何成為建築的最佳配角」（圖21a、圖21b）。

在演講最後，我以靳叔設計的中國銀行行標為例，表達何為我心目中的「好設計」：歸納其共性，捕捉其個性，並用巧妙而獨到的方式呈現出來。

圖 21a

圖 21b

我認為：從功能上來說，標識導視系統是建築的「使用說明」，必須存在；在形式上，標識導視系統必須配合建築的風格和項目的特點，可畫龍點睛但不能喧賓奪主。

因而「做建築的最佳配角」，成為我們的標識設計策略。

隨着經驗的積累，在與國內外眾多建築師團隊合作的過程中，我們發現，「深圳市幻影視覺廣告有限公司」中「IVS幻影視覺」的名稱存在兩個問題：一是太像視覺圖像類的公司，而不像是建築行業類的設計公司；二是「幻影視覺」拗口難記。所以，2017年它另設立品牌，名稱為"W&T"，並在香港也開設W&T DESIGN（HK）LIMITED。2020年，深圳公司更名為「維唐設計（深圳）有限公司」。2021年在廣州設立辦公室，我也申請加入

SDA日本標誌設計協會，成為其自1965年創立以來的首位非日本籍正會員。

導視系統設計在中國是新專業，之前沒有可參照的工作方法。我結合了自己的跨界知識背景和導視設計實戰經驗，提出了W&T維唐設計對於導視設計的三大指標：1.功能性（滿足導向的使用需求）；2.協調性（呼應現場室內外環境）；3.識別性（彰顯項目或業主形象）。這三方面不是「簡單堆疊」的關係，而是「一石三鳥」，同時兼得，就像同一顆鑽石不同角度綻放的不同光芒。

有了設計策略和設計指標，加上靳叔教導的「量體裁衣」的設計方法，我們得以從容應對各種迥異的項目，而得到個性化的設計成果。

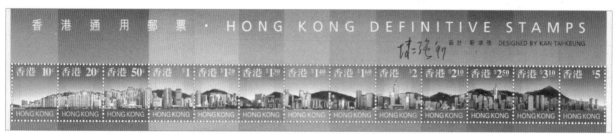

香 港 通 用 郵 票 · HONG KONG DEFINITIVE STAMPS

設計：靳埭強 DESIGNED BY KAN TAI-KEUNG

圖 22

醉心集郵

集郵一直是我的愛好。認識靳叔後，我集齊了香港第二輪生
肖郵票首日封，每年年初時靳叔簽名後再寄給我，還有他設
計的其他郵票首日封，如《一九九七年香港通用郵票》（圖
22）等，我還特地去信（圖23），詢問他相關的細節。

靳叔設計的郵票、郵品，我一直想集齊，但直到2007年，
才找到合適的途徑。

當年，我開始用「趙湧在線拍賣網站」，不斷地在網上搜
索靳叔設計的郵票及郵品，一旦發現，就全力拿下，然後
寄給靳叔，求題詞、簽名及蓋章，他都不厭其煩地一一滿
足。堅持以往，竟然藏有一批珍品。

這些郵品，經過靳叔精心地佈局、簽署和蓋章後，已經是
「再創作」的藝術品。其中，還包括靳叔的第一個手繪封
（圖24），他手工填色的小全張（圖25）等，十分珍貴，世上
無雙。

後來我着迷於首日實寄，還發明了「九格封」，讓多次實
寄集於「一封」（圖26）。

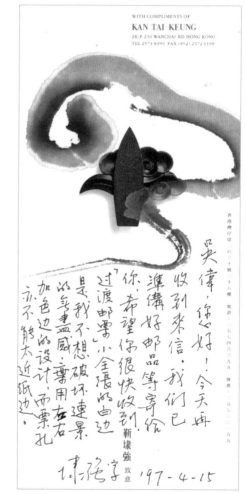

WITH COMPLIMENTS OF
KAN TAI-KEUNG
28/F 230 WANCHAI RD HONG KONG
TEL 2574 8399　FAX (852) 2572 0199

圖 23

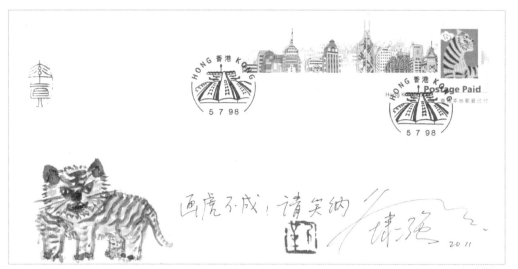

圖 24

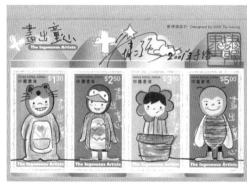

圖 25

圖 26

圖 27

我一直認為，郵票設計是平面設計的一個專項，與海報、標誌一樣，有其特點和設計要點。但也許是尺寸細小，或是專業平面設計師不會有太多的郵票作品，所以一向不被重視，也少見專門從郵票設計角度介紹的書籍。

關於靳叔的郵票設計，我曾寫有短文，分兩期刊登於《集郵》雜誌（圖27），不過篇幅有限，難以細述。有鑑於此，我想撰寫一本書，與集郵者及設計愛好者分享。

2013年，靳叔和我接受《周末畫報》的專訪，我誇下海口，要撰寫此書。為兌現承諾，拖延症嚴重的我，只好勉力完成。

有賴靳叔的大力支持，提供第一手「內幕」，我們數次碰面，完善其內容，還特別委請靳叔的徒弟易達華來操刀擔

任書籍設計，靳叔更是親自動手指導，極為難得。

一圓學生夢

雖然在學習和工作中受過靳叔的指導，算是「師生關係」（圖28 我與靳叔的合影），但卻從沒「正規」地在課堂上聽靳叔授課，這一直是我的遺憾。

2019年，靳叔和莫萍老師策劃的「靳埭強 X 模度『好設計‧設計好』」排版設計工坊的課程，我早早就報名了。

工作坊是週一到週六全天上課。其實，我早預料到因為自己工作緊張，課程中間可能需要請假，也無法按時操作電腦完成課堂作業（後來真不幸言中了）。但我還是堅持參加，想在課堂上聆聽教導。

圖 28

圖 29

排版工作坊要求學生自選一個課題作為最終要完成的作業。因為我向來覺得「假設性」的課題缺乏挑戰，就想選擇一個手頭正在進行的標識設計項目，但和「排版」的主旨不合。因此選擇了2013年《周末畫報》的訪談（圖29），決定以原尺寸及原內容重新編排，作為我的作業。

不出意料，我是學生中年齡最大的。排版的基礎原理，我已經從靳叔的書中學習過，但是由靳叔結合實際案例講述，認識卻更為深刻。

令我驚喜及深感榮幸的是，靳叔以正在設計中的《因小見大——靳埭強的郵票設計》作為教學範例！

這本書委託易達華設計，靳叔在易達華的設計稿基礎上，再做版面的調整。我們學到了如何根據內文敘述去設定圖片的大小和閱讀次序，同時將整本書納入網格設計中。

據我所知，靳叔已不做商業設計，像書籍設計這麼繁瑣的工作，更不會親自操刀。而這本書除了內容多是靳叔憶述並提供珍貴圖稿外，書籍設計竟然由他逐頁把關，真是太難得了！

他還專門為本書設計了「十二生肖心思心意郵票」，如此重視並親力親為，讀者有福了！

工作坊的作業，要求每人按選定主題畫6張不同的草圖。我自恃「經驗豐富」，只畫了3張我認為最理想的草圖，其他想法直接放棄。這遭到了靳叔的批評，因為要求提交6張草圖是為了訓練培養多種想法的能力，是最低標準，我欣然從命。

圖 30

最終，我比較滿意的草圖是將「靳埭強 X 吳瑋」放大豎排，把照片放在正中間的版本，它強化了兩人間不同尋常的親密關係及「對談」的方式。草圖和原雜誌稿有兩處不同：一是把原「粉絲」筆誤成「郵迷」；二是將「吳偉」改為「吳瑋」（2015年，我改了名字）。

之所以兩人的名字要用豎排，是因為照片中兩人一左一右，為了使讀者不至於認錯人，靳叔的名字應在右方。而「靳埭強×吳瑋」的標題不能改為「吳瑋 X 靳埭強」，靳叔的名字必須排在前。而中文的豎排，閱讀次序是從右到左，所以是這樣排大字及照片。

大字排版是「中式風格」，進而我用中國畫留白的手法，把其他內容緊湊安排，以留出右上及左下的空白。

在這個版面設計中，我有意挑戰了一個「忌諱」——在照片正中間打了一個「X」。「交叉」在中國有「否定」的含義，通常不會這麼使用。而我把「交叉」當成「交流」的意思來用。由於「犯忌」，我不敢放得太大，「交叉」的範圍只在相片中靳叔和我之間的空白位置。

但靳叔繼續「擴大我的腦洞」！他認為「靳埭強 X 吳瑋」是一句標題，因此「X」應該和人名一樣大。我連忙提醒，說「交叉」放大會「傷到人的身體」，他一邊用鉛筆非常堅定地把「交叉」放大（圖30），一邊不緊不慢地說：「『交叉』刺到身體上沒關係，只要不刺到臉上就行。」

我當場就服了，打心底服了——沒想到他老人家思想這麼開放，對「老規矩」無所顧忌——這樣的眼界和胸懷，真是無愧「偉大」、「傑出」這樣的字眼！

圖 31

亦師亦友

光陰似箭，日月如梭。我與靳叔的交往，由1987年開始至今，轉眼已35年了！35年對於一個人的人生並不短。於我，是從18歲到53歲，從高中生到中年人；於靳叔，是從45歲到80歲，在設計、教育及藝術三方面，得償所願。

靳叔對我的影響是巨大的。

1987年，我還是一個高中生，因為愛集郵，寫信給一個我未知其背景的郵票設計師。

剛好碰到沒有架子的靳叔，親自回信並贈我郵封，於是知道了有種專業叫作平面設計。我開始自學標誌設計，也幸虧有靳叔的指導和鼓勵，讓我堅持下去，直到1991年畢業，以至後來，我都將平面設計作為我的副業。

1999年，靳叔將我的作品選刊在其著作中，這極大地鼓勵了我，讓我信心倍增。

2003年，我得以進入靳與劉設計顧問（深圳）工作，實現了少時的夢想。在日常工作中，我更直接得到靳叔的指點，學習到正規設計公司的工作流程。個人在專業上的提升及對工作流程的熟悉，為我之後管理自己的公司團隊，奠定了堅實的基礎。

2006年，當我開始做標識導向系統這個新專業時，我將之前所學，融會貫通，直到今天，取得了不錯的成績。

而這一切，源於1987年靳叔給我的一封回信。於他，或是「偶然」之舉；於我，卻「必然」地影響一生──信封上貼著白兔的生肖郵票，後來的我就像《愛麗絲夢遊仙境》中的主人公一樣，"follow the White Rabbit"（跟着白兔走）！現在看來，這像一種「謎之暗示」。

當年，靳叔已經是著名的設計師，工作繁忙，但仍然很認真地對待一個陌生中學生的來信，並滿足其願望，贈送簽名郵票首日封，這份虛心與耐心，又有幾人能做到呢？

圖 32

開始幾年，靳叔只在每年年初寄給我賀卡和簽名首日封時來信。等知道我在學習標誌設計後，他主動將《商業設計藝術》一書送給我，讓我有了「課本」。

其後，對我寄上的拙劣習作，靳叔都有回信加以鼓勵和指點。正是他的指正，使我明確了提升的方向並增強了信心。他的來信，雖然不多，對我卻非常重要。

我也有幸見證了靳叔逐漸獲得國際上的認可，他於1993年在 Graphis（圖31）和1999年在 Communication Arts（圖32）中獲得專題推介，兩本雜誌我一直好好珍藏。

2003年後，我們見面的機會多了起來。尤其是2003年進入他的公司工作後，在專業上時常受到他和同事的指點，這讓我有了長足的進步。不過，靳叔說我「去得太遲」，錯過了形成個人工作習慣的好時機，我也倍感可惜，而且還自嘲「走得太早」。

但能在靳叔的直接指導下，在靳與劉設計顧問完成重要的項目，算是達成了我少時的夢想。

離開靳與劉設計顧問後，和靳叔的交往我覺得輕鬆很多，因為不再是員工和老闆的關係，我不再拘謹。靳叔的演講等公開活動，我都爭取前去學習。從中，對他了解越多，越覺佩服。

他給我的深刻印象有三：

一是為人師表，平易近人。他對普通人和藹可親，對年輕學生總是循循善誘，也樂意回答他們哪怕比較幼稚的問題。

二是公私分明、堅守原則。把私人交情和專業判斷分得很清；堅持職業操守，決不作「枱底交易」；遇不平則敢言。

三是勤奮。他的才華自不待言，但他平時日程的緊密程度，令我吃驚。他經常在各地奔波和作學術交流之餘，還不停地工作與創作，他的勤勉程度，絕對會令許多後輩汗顏。所以，他在設計、教育及藝術方面的成就，絕不僅僅是來自才華與運氣。

靳叔對我工作和事業的影響是決定性的。

在設計方面，他對我的影響主要有兩個：第一個就是專業的態度：堅持原創，追求極致。第二個，就是「量體裁衣」的工作方法。

專業的態度：堅持原創，「異於古人、異於今人、異於自己」，讓我們自我鞭策，精益求精，不止步於滿足客戶期望。

工作的方法：量體裁衣，對每個項目做獨立的分析，挖掘其特點，然後表達出來，這樣就可以避免雷同。

「重視概念」、「量體裁衣」、「堅持原創」，對於任何類別的設計，都是共通的。

因緣際會，我曾經學習和從事了建築、平面和廣告三方面的工作，這種跨界的知識背景，非常適合導視設計。我用「廣告策略」來提煉概念；用「建築設計」來做規劃佈點，理解建築師的想法和手法；用「平面設計」來做視覺表達。這樣做，「功能性、協調性、識別性」能夠兼得。

由於我的建築設計背景，擅長從建築、規劃的概念和特色及項目定位出發去構思，「做建築的最佳配角」，讓標誌導視系統完美地體現建築師的原創設想。因此，獲得建築師的認同，參與眾多地標性建築項目。

我尤其喜歡挑戰性的項目，非常有幸與中外建築師合作，參與了珠三角的很多高規格文化場館導視設計，如廣州圖書館、廣州大劇院、廣州美術館、廣州市城市規劃展覽中心、廣州外貿博物館、深圳美術館暨深圳圖書館北館、珠海市民藝術中心、橫琴文化藝術中心、珠海航展新展館、湛江文化中心，還有殷墟遺址博物館、潮汕歷史文化博覽中心等。其他的地標項目還包括廣州塔廣場、廣州南站廣場、廣州電視台新台址、阿里中心、惠能紀念堂、長隆野生動物世界等。還有一些名校，如南方科技大學、哈爾濱工業大學（深圳）、廣州執信中學天河校區等。

有一些項目，是LOGO視覺形象連同導視系統一體化設計的。我受靳叔影響，最早學習的LOGO設計，也有了展現的機會。（圖33）

圖33

而今，雖然我做的導視設計與平面設計不盡相同，但骨子裏的「底層邏輯」，一直是從靳叔處學到的。感謝引路人！

因為疫情，已經很久沒有見到靳叔了。我的下一個心願，是嚮往已久但一拖再拖的，就是和靳叔去陸羽茶室「歎茶」！

自1987年至今，我與靳叔一直保持着不同尋常的關係，從郵迷、筆友到學生、乃至朋友。潛移默化，他對我的影響甚大，尤其是在專業操守與追求方面。如果我能在專業上小有收穫，也是多得他的教誨。

靳叔，專業上是當之無愧的大師級人物，但其為人、處事，並非別人想像中的高不可攀，而是一個樸實、和善的人。

而我，雖然沒能成為他的傑出學生，卻得以成為他最好的郵迷。

靳 埭 強 郵 票 設 計 年 表 （ 1 9 7 1 - 2 0 2 2 ）

發行日期	編號	郵資票品名稱	郵資票品種類
1971/01/20	CS00030	歲次辛亥（豬年）	套票
1971/07/23	CS00031	童軍鑽禧紀念1911 - 1971	套票
1971/11/02	CS00032	一九七一年香港節	套票
1972/02/08	CS00033	歲次壬子（鼠年）	套票
1973/11/23	CS00038	一九七三年香港節	套票
1974/10/09	CS00041	萬國郵政聯盟1874 - 1974	套票
1975/02/05	CS00042	歲次乙卯（兔年）	套票
1976/01/21	CS00046	歲次丙辰（龍年）	套票
1978/01/26	CS00053	歲次戊午（馬年）	套票
1987/01/21	CS00086	歲次丁卯（兔年）	套票 / 小全張
1988/01/2	CS00090	歲次戊辰（龍年）	套票 / 小全張
1989/01/18	CS00096	歲次己巳（蛇年）	套票 / 小全張
1989/01/18	SB00021	蛇年郵票套折	小本票
1989/07/19	CS00098	香港現代繪畫及雕塑	套票
1990/01/23	CS00102	歲次庚午（馬年）	套票 / 小全張
1990/01/23	SB00022	馬年郵票套折	小本票
1990/05/03	SB00023	馬年郵票套折（印上"STAMP WORLD LONDON 90"字樣）	小本票
1991/01/24	SB00025	羊年郵票套折	小本票
1991/11/16	CS00113	一九九一年十一月十六日至二十四日日本東京世界郵展香港參展紀念通用郵票小型張（第二號）	小型張
1992/01/22	CS00115	歲次壬申（猴年）	套票 / 小全張
1992/01/22	SB00026	猴年郵票套折	小本票
1992/05/22	CS00118	為紀念香港郵政署參加九二哥倫布世界郵票博覽會而發行的通用郵票小型張（第四號）	小型張
1992/07/15	CS00119	集郵	套票
1993/01/07	CS00124	歲次癸酉（雞年）	套票 / 小全張
1993/01/07	SB00028	雞年郵票套折	小本票
1994/01/27	CS00135	歲次甲戌（狗年）	套票 / 小全張
1994/01/27	SB00033	狗年郵票套折	小本票
1995/01/17	CS00143	歲次乙亥（豬年）	套票 / 小全張
1995/01/17	SB00034	豬年郵票套折	小本票
1995/03/22	CS00144	香港國際體育活動	套票
1996/01/31	CS00150	歲次丙子（鼠年）	套票 / 小全張
1996/02/28	SB00038	鼠年郵票套折	小本票
1997/01/26	DS00048	一九九七年香港通用郵票	套票 / 小全張 / 捲筒郵票
1997/01/26	SB00042	通用郵票小冊	小本票
1997/01/26	SB00044	通用郵票小冊	小本票
1997/02/12	CS00161	香港 '97通用郵票小型張系列第四號	小型張
1997/02/27	CS00166	歲次丁醜（牛年）	套票 / 小全張
1997/02/27	SB00046	牛年郵票套折	小本票
1998/01/04	CS00174	歲次戊寅（虎年）	套票 / 小全張
1998/04/28	PE00005	虎年生肖（本地郵資）	郵資已付信封

發行日期	編號	郵資票品名稱	郵資票品種類
1999/02/21	CS00182	十二生肖郵票小版張	小版張
2001/06/25	CS00218	中國香港——澳洲聯合發行：龍舟競賽	套票 / 小全張
2001/11/18	CS00223	兒童郵票——畫出童心	套票 / 小全張
2005/09/16	CS00285	神州風貌系列第四號——錢塘江潮	小型張
2006/03/30	CS00291	兒童郵票——小熊穿新衣	套票 / 小全張
2006/03/30	SB00071	兒童郵票——小熊穿新衣珍貴郵票小冊子	小本票
2006/10/19	CS00298	政府運輸工具	套票 / 小版張
2012/11/22	CS00387	香港昆蟲 II	套票 / 小全張
2013/01/26	CS00391	歲次癸巳（蛇年）	套票 / 小型張 / 絲綢小型張
2013/01/26	CS00392	十二生肖金銀郵票小型張——飛龍靈蛇	小型張
2013/01/26	LNY0003	郵資已付十二生肖系列賀年卡　第二輯（空郵郵資）——歲次癸巳（蛇年）	郵資明信片
2013/02/21	CS00393	「心思心意」郵票（2013年版）　「歲次癸巳（蛇年）」小版張	小版張
2014/01/11	CS00408	歲次甲午（馬年）	套票 / 小型張 / 絲綢小型張
2014/01/11	CS00409	十二生肖金銀郵票小型張——靈蛇駿馬	小型張
2014/01/11	CS00410	「心思心意」郵票（2014年版）　「歲次甲午（馬年）」小版張	小版張
2014/01/11	LNY0004	郵資已付十二生肖系列賀年卡　第三輯（空郵郵資）——歲次甲午（馬年）	郵資明信片
2015/01/24		歲次乙未（羊年）	套票 / 小型張 / 絲綢小型張
2015/01/24		十二生肖金銀郵票小型張——駿馬吉羊	小型張
2015/01/24		銀箔燙壓生肖郵票——龍、蛇、馬、羊	小版張張
2015/01/24		「心思心意」郵票（2015年版）　「歲次乙未（羊年）」小版張	小版張
2015/01/24		郵資已付十二生肖系列賀年卡　第四輯（空郵郵資）——歲次乙未（羊年）	郵資明信片
2016/01/16		歲次丙申（猴年）	套票 / 小型張 / 絲綢小型張
2016/01/16		十二生肖金銀郵票小型張——吉羊靈猴	小型張
2016/01/16		「心思心意」郵票（2016年版）　「歲次丙申（猴年）」小版張	小版張
2016/01/16		郵資已付十二生肖系列賀年卡　第五輯（空郵郵資）——歲次丙申（猴年）	郵資明信片
2017/01/07		歲次丁酉（雞年）	套票 / 小型張 / 絲綢小型張
2017/01/07		十二生肖金銀郵票小型張——靈猴金雞	小型張
2017/01/07		「心思心意」郵票（2017年版）　「歲次丁酉（雞年）」小版張	小版張
2017/01/07		郵資已付十二生肖系列賀年卡　第六輯（空郵郵資）——歲次丁酉（雞年）	郵資明信片
2018/01/27		十二生肖金銀郵票小型張——金雞靈犬	小型張
2018/01/27		「心思心意」郵票（2018年版）　「歲次戊戌（狗年）」小版張	小版張
2018/01/27		郵資已付十二生肖系列賀年卡　第七輯（空郵郵資）——歲次戊戌（狗年）	郵資明信片
2021/01/28		歲次辛丑（牛年）	套票 / 小型張/絲綢小型張
2021/01/28		十二生肖金銀郵票小型張——巧鼠健牛	小型張
2021/01/28		「心思心意」郵票（2021年版）「歲次辛丑（牛年）」小版張	小版張
2021/01/28		郵資已付十二生肖系列賀年卡 第十輯（空郵郵資）——歲次辛醜（牛年）	郵資明信片
2022/01/18		歲次壬寅（虎年）	套票 / 小型張/絲綢小型張
2022/01/18		十二生肖金銀郵票小型張——健牛福虎	小型張
2022/01/18		「心思心意」郵票（2022年版）「歲次壬寅（虎年）」小版張	小版張
2022/01/18		郵資已付十二生肖系列賀年卡第十一輯（空郵郵資）——歲次壬寅（虎年）	郵資明信片

靳埭強

人稱「靳叔」，設計師、藝術家和設計教育工作者，香港理工大學榮譽教授、榮譽博士，設計界的傳奇人物。

1942年生於廣東番禺，1957年定居香港，1967年開始投身平面設計工作，1969年起同時探索新水墨畫創作。1970年起投身設計教育，編著設計書籍30餘種。1999年創立「靳埭強設計獎」。2003年受邀協助汕頭大學創建長江藝術與設計學院並任院長8年，同時兼任中央美術學院、清華大學等多所院校客座教授。

靳氏在中國設計史上具有舉足輕重的地位，其設計與藝術作品獲獎無數，被大量國際刊物評介刊載，亦被各國文化場館展出、收藏，享譽海外。此外，靳氏積極參與、推動中國現代設計發展及其教育事業，建樹良多，對後輩設計師影響深遠。

郵票設計貫穿靳氏的設計生涯，傑作紛呈。

吳瑋

原名吳偉，導視系統設計師，「W&T維唐設計」創作總監，偏執的集郵愛好者。

1969年生於廣東汕頭。1987年考入華南理工大學，同年因集郵結識靳埭強。受靳埭強影響，在校期間自學平面設計。畢業後工作於多家知名廣告、設計公司。2008年起專注於建築標識導視系統設計，原創作品涉及珠三角地區的多項頂級公共建築，在業界享有聲譽。

吳瑋熱愛集郵，追求「趣味」與「難度」兼具的收藏理念。2012年發明「九格封」（通過巧妙的折疊，同一「信封」可多次實寄）。2017年協助台灣郭錫聰先生出版著作《談郵票設計背後的故事》。

靳埭強

的十二生肖郵票設計

靳叔曾經參與過三輪香港生肖郵票設計，每一次設計都是應當時社會的審美、需求及特點去設定設計的目標和方向。如第一輪「民俗現代化」，使用中國的原始元素進行創作，但卻運用了西方的圖形設計手法；第二輪「刺繡生肖」，是把生肖設計成中國傳統風格的彩色圖形，以刺繡工藝進行表達，繡出的生肖較平面圖形更有質感，更容易使人感受到新年的氣氛；第三次設計（香港第四輪生肖郵票），則使用了靳叔收藏的豐富的生肖藝術品，直接以攝影圖像來表現，加上多彩的背景，直觀而喜慶，深受廣大郵迷的喜愛。

靳叔向來強調原創，突破自我，求異立新，「異於古人，異於今人，異於他人，異於自己」。對創作新的十二生肖心思心意郵票圖案，他決定拋開以前的風格。

此次，他使用「圖形」來創作，而不是「圖像」。造型方面取「半抽象」，使用象徵「圓滿」的圓形作為大輪廓，再在裏面用粗細一致的線條「適形」地構建各種生肖形象。

這個設計的難度在於使用相似的造型（圓形輪廓）和手法（等粗線條）去表達外形和大小完全不同的生肖。和第一輪一樣，本次使用的也是現代造型；但和第一輪使用「面的構成」不同，這一次使用的是「線面結合」。

在設色方面，第一輪使用的是「平塗」形式，而本次個性票使用的則是「平塗＋漸變」的形式，使用「粉紅＋紅」、「金黃＋紅」，艷而不俗。

今隨書附送一套以十二生肖為題的「2022年特別版心思心意郵票——『歲次壬寅（虎年）』」，謹以此作香港特別行政區成立25周年誌慶。

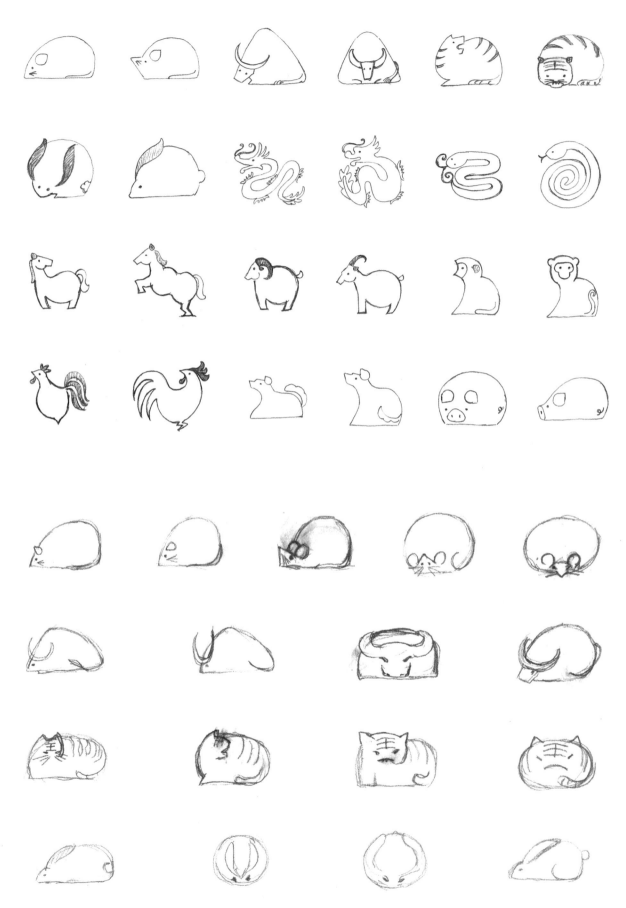

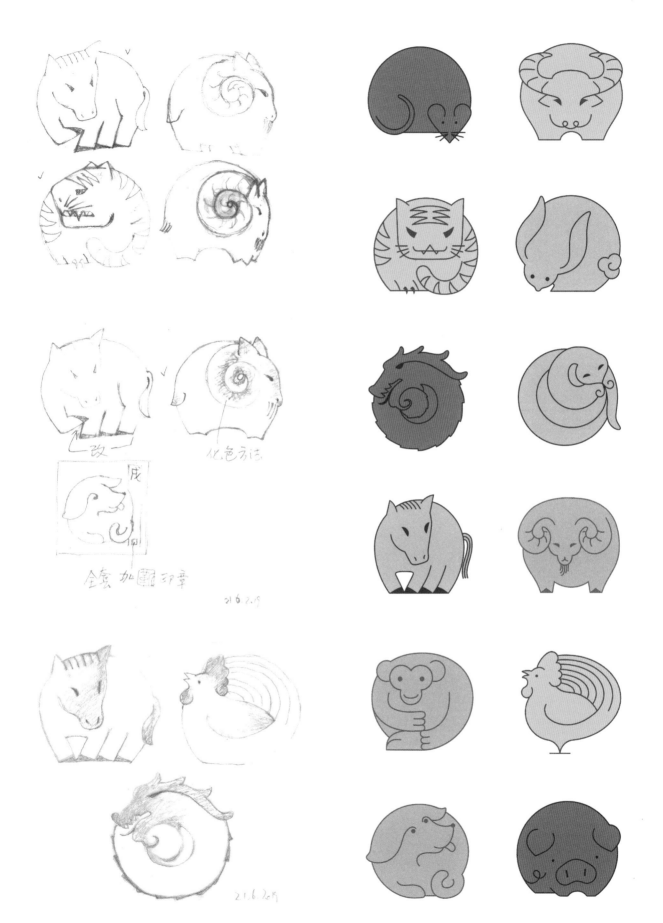

改

化色方括

戌

全套加圖印章

21.6.2019

21.6.2019

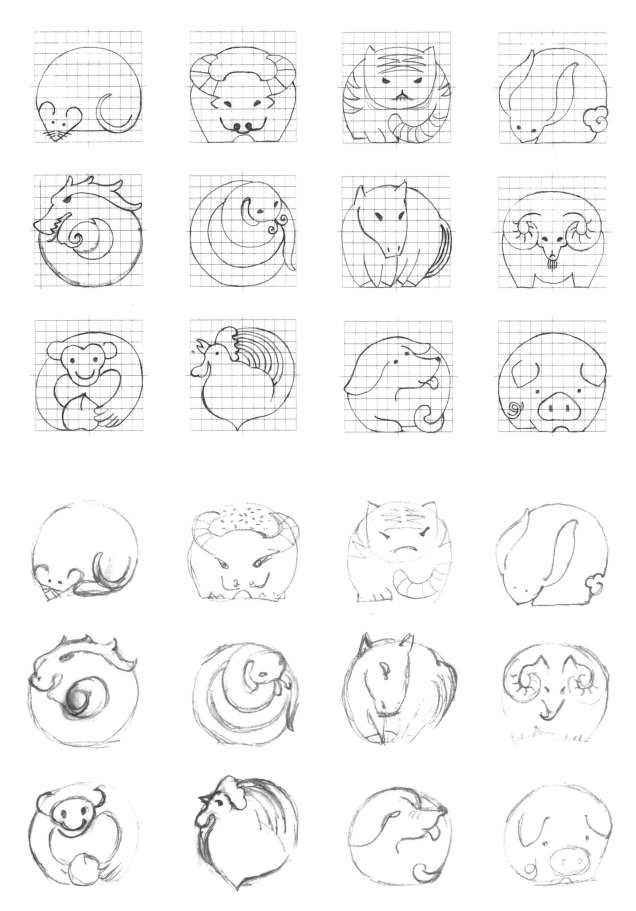

靳埭強

的郵票
　設計

因小見大

著者
靳埭強、吳瑋

統籌
王思薇

責任編輯
嚴瓊音

裝幀設計
靳埭強、易達華

排版
陳章力、辛紅梅

出版者
萬里機構出版有限公司
香港北角英皇道 499 號北角工業大廈 20 樓
電話：2564 7511　　傳真：2565 5539
電郵：info@wanlibk.com
網址：http://www.wanlibk.com
　　　http://www.facebook.com/wanlibk

發行者
香港聯合書刊物流有限公司
香港荃灣德士古道 220-248 號荃灣工業中心 16 樓
電話：2150 2100　　傳真：2407 3062
電郵：info@suplogistics.com.hk
網址：http://www.suplogistics.com.hk

承印者
中華商務彩色印刷有限公司
香港新界大埔汀麗路 36 號

出版日期
二〇二二年七月第一次印刷

規格
16 開（270 mm × 210 mm）

www.wanlibk.com

萬里機構 wanlibk.com